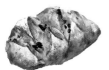

수채화 수업
빵과 정물

실감 표현을
익히는 테크닉

모리타 아츠히로 지음
카도마루 츠부라 엮음
김재훈 옮김

KB089550

HOBBY
BOOK

「아침 식탁」워터포드 수채화지 미색 중목 300g 30.5×40㎝

맛있어 보이게 그리기 위한 포인트는 무엇일까

크루아상을 중심으로 아침 식탁을 그려보았습니다. 매끈매끈, 보들보들, 까슬까슬… 다양한 촉감이 느껴지는 롤빵과 잘라 놓은 빵도 있고, 샐러드와 잼도 있습니다. 연필과 샤프로 대강 스케치를 하고, 주역인 빵에 색을 칠합니다. 얼른 먹어버리고 싶은 마음에 그리는 속도가 빨라져 일석이조입니다.

그림을 제작하는 과정은 크게 「그리고 싶은 정물의 모습을 머릿속으로 떠올린 다음, 거기에 맞춰 빵과 병을 준비하는 방법」과 「실제로 배치해보면서 위치관계를 잡는 방법」 이 두 가지 방식으로 나뉩니다. 어느 쪽이든 그림에 쓸 빵은 일단 많이 준비해두면 좋습니다. 빵을 다른 종류로 바꾸는 것만으로도 그림의 구도가 확 좋아지는 경우가 자주 있습니다.

색과 질감, 그리고 구도

그림을 그릴 때는 오감을 총동원해 감각을 갈고닦습니다. 향기로운 빵 냄새와 야채의 신선한 색감, 식재료를 자르고 담을 때의 경쾌한 소리, 노릇노릇하게 잘 구운 빵 표면의 윤기와 직접 만져봐야만 느낄 수 있는 갓 구운 빵의 부드러움, 입속에서 퍼지는 맛의 감동을 그림으로 옮기는 데는 짧은 시간 안에 그릴 수 있는 수채화가 제격입니다. 싱그러운 색채와 다양한 질감을 표현하는 방법을 익히면 그러한 맛을 마음껏 표현할 수 있습니다.

식탁에서 사물이 밀집된 부분, 공간을 비워둔 부분 등은 식사 순서와 방법, 편의성을 고려해서 배치한 결과입니다. 그것을 이해하는 것이 구도를 잡는 첫걸음입니다.

🌾 아침 식탁 풍경화에 쓰인 기법을 분석해 보면...

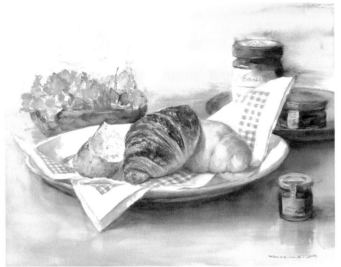

『아침 식탁』(3페이지 참조)

각각의 사물에 사용한 기법과 물감은 무엇일까요?

먼저 그림의 주연인 빵이 담긴 그릇에 초점을 맞춰봅시다. 그리고 빵을 돋보이게 하는 조연인 각종 소품을 살펴보세요.

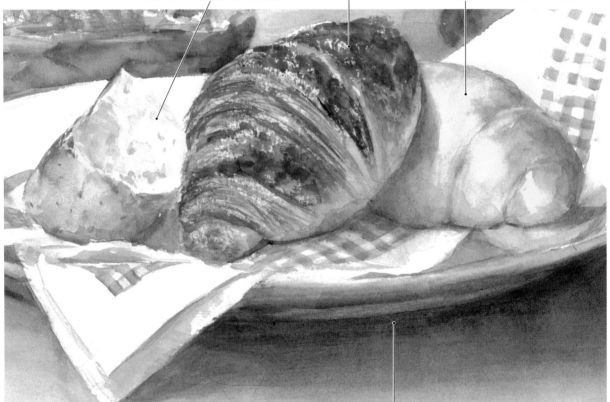

단면(46페이지) 하얗고 풍부한 기포를 넣는다

크루아상(48페이지) 까슬까슬한 질감으로 바삭함을 표현
롤빵(32페이지) 매끄러운 윤기가 흐른다

접시 밑에 생기는 음영이 다른 사물의 흰색과 선명함을 강조한다

빵에는 다양한 기법이 있다

확대해서 보면 크루아상의 윤기는 까슬까슬하게, 롤빵의 윤기는 매끄럽게 그린 것을 알 수 있습니다. 뜯어놓은 롤빵의 단면은 표면과 구분되도록, 작고 부드러운 기포를 촘촘하게 묘사했습니다. 겉으로 드러나는 재질의 형태와 촉감을 질감이라고 하며, 이 책에서는 10가지 수채화 물감과 7가지 기본 기법을 사용해 표현합니다.

주역을 강조하는 샐러드와 병

샐러드는 세세하게 그리지 않고 가벼운 터치로 칠합니다. 14페이지의 내용을 참고하면 붓을 자유자재로 다룰 수 있게 됩니다. 앞쪽의 빵에 초점이 모이도록 그림 안쪽(화면에서 먼 쪽)의 사물을 약간 모호하게, 대략적으로 그립니다.

빵과 함께 준비한 소품인 잼 병, 벌꿀 병은 색과 형태로 그림의 악센트 역할을 합니다. 평소 자주 찾는 마트나 백화점 식품 코너 등에서 멋진 디자인이나 귀여운 라벨의 문자 등을 꼼꼼하게 살펴보면서 기억해 두세요. 마음에 든 병은 계속 그리고 싶어집니다.

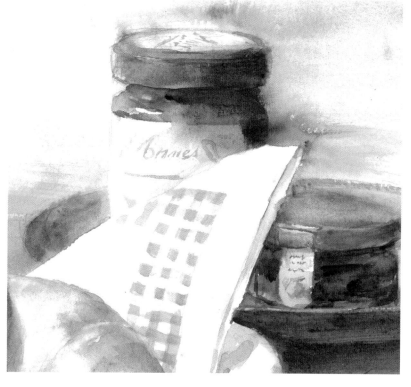

매력적인 디자인의 잼. 예쁜 파란색 실(Seal)이 붙은 금색 뚜껑과 병에 담긴 잼의 색이 조화를 이루고 있다. 그림 속에 선명한 파란색이 들어가면 균형 잡힌 느낌을 준다. 오렌지잼은 색을 약간 불그스름하게 칠해 테이블의 색과 차이를 냈다.

목차

제 **1** 장 투명수채화의 기초 테크닉…10가지 색 물감으로 배우는 수채화 기본 기법 **7**

제 **2** 장 식탁 위의 주역 빵, 그림이 되다…대표적인 빵 8가지를 그려보자 **31**

제 **3** 장 식탁 위의 다양한 질감 표현 **75**

제 **4** 장 화면 만들기를 즐기면서 식탁 정물을 그려보자 **107**

일러두기

* W&N은 약칭으로, 영국의 유서 깊은 화구 브랜드 「윈저&뉴튼」을 간략하게 표기한 것이다.
* 책에 게재된 정물화 예제 중에는 10색 이외의 물감을 사용한 것도 있다.

● 작품 정보 보는 법

『아침 식탁』 워터포드 수채화지 미색 중목 300g 30.5×40㎝

작품 타이틀 / 수채화지 종류 / 종이 결 / 두께(평량) / 작품의 크기(세로x가로)

* 종이 두께는 1㎡당 중량이 몇 그램인지로 표기한다(이를 「평량」이라고 함). 300g 이상의 두께(평량)를 선택하면 물을 듬뿍 사용하는 채색법도 안심하고 사용 가능하다.

● 이 책에 게재된 종이의 종류 표기

명칭	종이의 색		표면의 결
워터포드Waterford 수채화지	N(내추럴)	→미색[White]	중목(블록 타입은 중목뿐)
	W(화이트)	→백색[High White]	중목/황목
파브리아노Fabriano 수채화지	TW(트래디셔널 화이트, 백색)		황목/극황목 →중목/황목
	EXW(엑스트라 화이트, 순백색)		황목/극황목 →중목/황목

* 일본 현지에서는 파브리아노 수채화지(아띠스띠꼬 시리즈)가 리뉴얼되면서 명칭과 종이 결의 표기가 변경되었다(통칭 뉴아띠스띠꼬New Artistico). 책에서는 독자의 혼란을 피하기 위해 원문을 기준으로 표기하였다.
　　(구)극황목 　　　　 → (뉴아띠스띠꼬) 황목(Rough)
　　(구)황목 　　　　　 → (뉴아띠스띠꼬) 중목(Cold Pressed)
　　제조사에서는 종이 결을 4가지 타입으로 나누고 있다. 블록(4면 블록 또는 4면 제본, 풀로 단단하게 굳힌 스케치북의 일종)은 황목(Rough), 중목(Cold Pressed), 세목(Hot Pressed) 3종.
* 워터포드 수채화지는 일본에서 N(atural)/W(hite)로 색상을 구분하고 있다. 그러나 원제조사, 국내 기준으로는 색상을 White/High White로 구분하고 있다(각각 미색/백색으로 통용). 책에서는 독자의 혼란을 피하기 위해 원제조사 홈페이지와 한국 유통 환경 등을 참고하여 표기를 수정, 통일하였다.
* 본문에 표시된 *은 원서주이다.

제 **1** 장

투명수채화의 기초 테크닉
···10가지 색 물감으로 배우는 수채화 기본 기법

☆종이 선택을 위한 조언

수채화는 「발색이 좋은 물감」만큼이나 수채화지의 선택이 중요합니다. 이 책을 위해 제작한 예제 작품에는 질기고 쉽게 구할 수 있는 워터포드 수채화지를 사용했습니다.

선명한 색감이 중요한 야채와 과일은 흰색을 돋보이게 하는 종이(화이트/백색)를, 빵이나 목재 테이블처럼 자연스러운 색감이 필요할 때는 내추럴(크림색이 섞인 색/미색)을 선택하면 좋습니다. 다채로운 변화를 위해 번짐, 흐리기 등의 표현 기법을 활용하는 경우 중목~황목의 코튼 100% 수채화지가 적합합니다. 수채화지의 제조사에 따라서 황목이라고 표기되어 있어도 종이결의 상태가 다르므로, 다양한 수채화지를 직접 시험해 보고 선택하세요.

🌾 이 책에서 사용하는 미술용품과 도구

붓은 둥근붓이라면 어떤 붓을 써도 좋습니다. 팔레트와 물통도 이미 가지고 계신 것으로 충분합니다. 평붓과 2종류의 솔(백붓, 배경붓이라고도 함), 엄선한 10가지 색의 수채화 물감은 꼭 준비해 주세요.

W&N 아트 마스킹액
흰색으로 남겨둘 부분에 칠해서
사용(22페이지 참조).

종이와 붓 등

워터포드 수채화지(블록)

화이트 황목 300g
F4(33.3×24.2cm)

내추럴 중목 300g
F4(33.3×24.2cm)

사방을 풀로 고정한(4면 제본) 12매들이 미술용지. 사전에 종이에 물을 먹일 필요 없이 그대로 써도 된다. 그림을 완성한 후 풀이 없는 부분에 페이퍼나이프 등을 찔러 넣어서 떼어낸다.

* 책에 게재된 블록의 패키지 디자인은 리뉴얼 되기 전의 디자인(일본)

플라스틱 케이스 속에 자른 스펀지를 넣었다. 붓을 닦는 용도.

셀룰로오스 스펀지와 뚜껑이 있는 케이스. 붓의 수분을 조절하려고 저자가 직접 만든 것. 씻어서 재활용이 가능하다. 붓은 천이나 키친타월로 닦아도 된다.

추천하는 붓과 솔

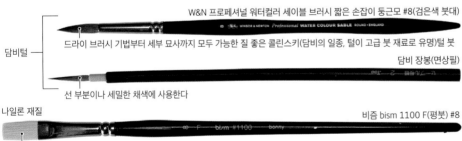

다람쥐털
W&N 퓨어 스퀴럴 브러시 No.2
물감을 잘 머금는 부드러운 모질

합성모
W&N 코트만 브러시 111 짧은 손잡이 둥근모 #10(파란색 붓대)
담비털의 질감에 가깝다. 질기고 사용하기 쉽다

합성모+담비털
W&N 셉터 골드 II 브러시 101 짧은 손잡이 둥근모 #12(빨간색 붓대)
탄성이 있는 합성모+담비털로 만든 만능 둥근붓

담비털
W&N 프로페셔널 워터컬러 세이블 브러시 짧은 손잡이 둥근모 #8(검은색 붓대)
드라이 브러시 기법부터 세부 묘사까지 모두 가능한 질 좋은 콜린스키(담비의 일종, 털이 고급 붓 재료로 유명)털 붓
담비 장봉(면상필)
선 부분이나 세밀한 채색에 사용한다

해면
주로 그림 수정에 사용. 물감을 묻혀서 도장 찍듯 색을 칠할 수 있다.

나일론 재질
비즘 bism 1100 F(평붓) #8
단단하고 탄성이 강한 나일론은 뿌리기 기법용

나일론+천연
바닐론 스탠더드 F(평붓) #8
부드러운 평붓은 사각형의 면이나 수정용으로 사용

나무라타이세도 A인 그림솔 10호(Namura A-Mark Painting Haké Size 10)
얇고 부드러운 양모
넓은 범위에 색을 칠할 때 효과적(15페이지 참조)

다람쥐털과 비슷한 초연질 나일론

라파엘 페인팅 브러시 소프트 아쿠아 40mm

프랑스의 유서 깊은 메이커가 만든 솔. 물을 칠하거나 수정할 때, 혹은 넓은 면을 흐릿하게 만들 때 사용합니다.

물감은 발색이 뛰어난 윈저&뉴튼

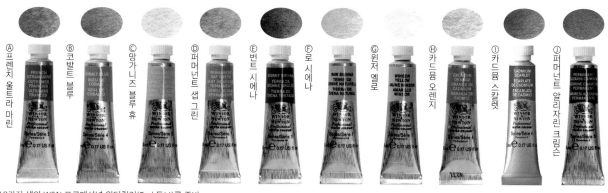

Ⓐ 프렌치 울트라 마린
Ⓑ 코발트 블루
Ⓒ 망가니즈 블루 휴
Ⓓ 퍼머넌트 샙 그린
Ⓔ 번트 시에나
Ⓕ 로 시에나
Ⓖ 윈저 옐로
Ⓗ 카드뮴 오렌지
Ⓘ 카드뮴 스카렛
Ⓙ 퍼머넌트 알리자린 크림슨

10가지 색의 W&N 프로페셔널 워터컬러(5ml 튜브)를 준비.

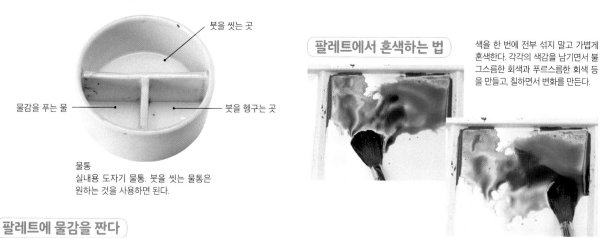

붓을 씻는 곳

물감을 푸는 물

붓을 헹구는 곳

물통
실내용 도자기 물통. 붓을 씻는 물통은
원하는 것을 사용하면 된다.

팔레트에서 혼색하는 법

색을 한 번에 전부 섞지 말고 가볍게
혼색한다. 각각의 색감을 남기면서 불
그스름한 회색과 푸르스름한 회색 등
을 만들고, 칠하면서 변화를 만든다.

팔레트에 물감을 짠다

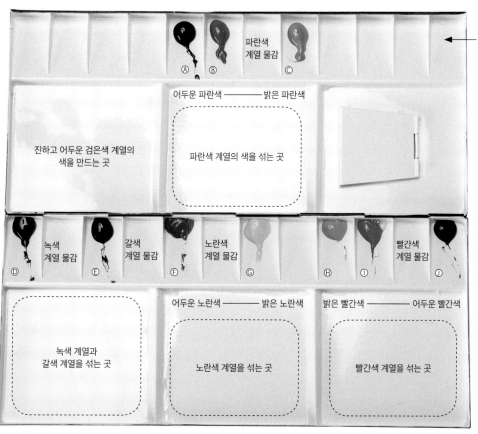

파란색
계열 물감

Ⓐ Ⓑ Ⓒ

물감의 색을 추가할 때는 빈 칸에
나열한다. 위쪽에는 파란색과 보라
색 계열을 두면 좋다.

어두운 파란색 ——— 밝은 파란색

진하고 어두운 검은색 계열의
색을 만드는 곳

파란색 계열의 색을 섞는 곳

녹색
계열 물감
Ⓓ

갈색
계열 물감
Ⓔ Ⓕ

노란색
계열 물감
Ⓖ Ⓗ

빨간색
계열 물감
Ⓘ Ⓙ

24색용 팔레트 사용.
10가지 색의 위치를 미리 정해두면
굳이 확인하지 않아도 감각적으로
색을 쓸 수 있게 된다. 물감 칸의 바
로 아래의 공간에 색상별로 혼색 위
치를 각각 지정한다. 색으로 구분해
두면 필요 없는 색을 섞는 것을 막
아 실수를 방지할 수 있다.

녹색 계열과
갈색 계열을 섞는 곳

어두운 노란색 ——— 밝은 노란색

노란색 계열을 섞는 곳

밝은 빨간색 ——— 어두운 빨간색

빨간색 계열을 섞는 곳

10가지 색만 있으면 무엇이든 그릴 수 있다!!

식탁 정물, 풍경을 그리는 데 적합한 10가지 색 물감입니다. 프린터의 노란색, 빨간색, 파란색 잉크만으로 컬러 인쇄가 가능하듯이 3원색에 해당하는 색만 있으면 대부분의 색을 만들 수 있습니다. 투명수채화는 색을 섞거나 덧칠해 색을 만들 수 있으므로 노란색 계열, 빨간색 계열, 파란색 계열에서 2~3색씩 선택해 색을 만들면 색의 폭이 넓어집니다. 갈색이나 녹색, 선명한 주황색 등의 색은 빈번히 사용하므로 아예 튜브 물감을 준비하면 혼색의 수고를 덜 수 있어 편리합니다. 흰색을 쓰지 않아도 물감을 녹이는 물의 양을 조절하면 옅은 색부터 진한 색까지 모두 다 만들 수 있습니다.

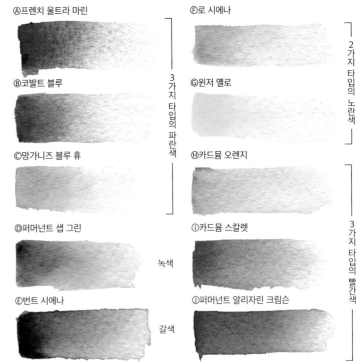

- Ⓐ프렌치 울트라 마린
- Ⓑ코발트 블루
- Ⓒ망가니즈 블루 휴

(3가지 타입의 파란색)

- Ⓓ퍼머넌트 샙 그린 — 녹색
- Ⓔ번트 시에나 — 갈색

- Ⓕ로 시에나
- Ⓖ윈저 옐로

(2가지 타입의 노란색)

- Ⓗ카드뮴 오렌지
- Ⓘ카드뮴 스칼렛
- Ⓙ퍼머넌트 알리자린 크림슨

(3가지 타입의 빨간색)

색상환으로 보는 10가지 색 물감

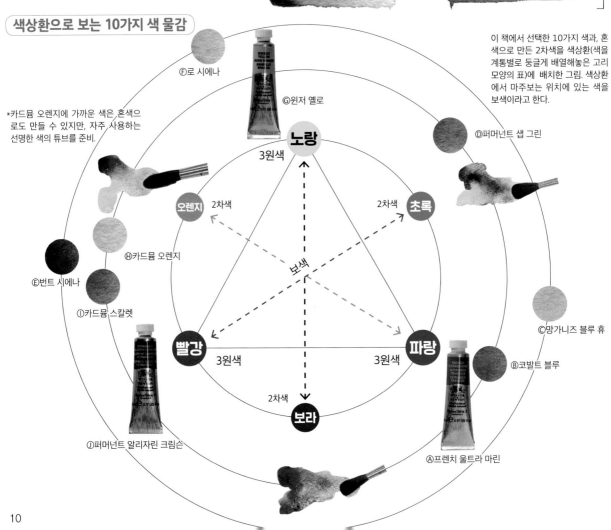

이 책에서 선택한 10가지 색과, 혼색으로 만든 2차색을 색상환(색을 계통별로 둥글게 배열해놓은 고리 모양의 표)에 배치한 그림. 색상환에서 마주보는 위치에 있는 색을 보색이라고 한다.

*카드뮴 오렌지에 가까운 색은 혼색으로도 만들 수 있지만, 자주 사용하는 선명한 색의 튜브를 준비.

Ⓕ로 시에나
Ⓖ윈저 옐로
노랑 3원색
Ⓓ퍼머넌트 샙 그린
초록 2차색
오렌지 2차색
Ⓗ카드뮴 오렌지
Ⓔ번트 시에나
Ⓘ카드뮴 스칼렛
보색
Ⓒ망가니즈 블루 휴
빨강 3원색
파랑 3원색
Ⓑ코발트 블루
보라 2차색
Ⓙ퍼머넌트 알리자린 크림슨
Ⓐ프렌치 울트라 마린

3원색인 노란색, 빨간색, 파란색 중에서 2가지를 섞으면, 2차색이라고 부르는 색이 된다. 튜브로 준비한 주황색, 녹색, 보라색 단색보다 채도(색의 선명도)는 낮아지지만, 대신 색감에 변화가 생긴다.

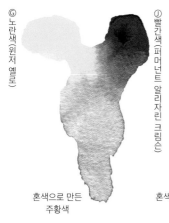

Ⓖ 노란색(윈저 옐로) ／ Ⓙ 빨간색(퍼머넌트 알리자린 크림슨) ／ Ⓖ 노란색(윈저 옐로) ／ Ⓐ 파란색(프렌치 울트라 마린) ／ Ⓐ 파란색(프렌치 울트라 마린) ／ Ⓙ 빨간색(퍼머넌트 알리자린 크림슨)

혼색으로 만든 주황색　　혼색으로 만든 녹색　　혼색으로 만든 보라색

보색 혼합으로 색감이 있는 회색 만들기

 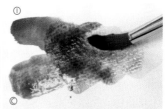

음영을 그릴 때 필요

이번에 선택한 물감에는 검은색이 없다. 검은색을 연하게 사용하면 단조로운 회색이 되기 쉬우므로 빨간색 또는 갈색에 파란색을 섞은 회색을 사용한다. 자연스러운 음영을 쉽게 표현할 수 있다.

빨간색인 ①카드뮴 스칼렛에 3가지 타입의 파란색을 섞은 음영색. Ⓑ코발트 블루와 혼색한 색을 특히 자주 쓴다. 3가지 타입의 파란색은 과립성(물감이 종이 표면의 홈에 고이면서 무늬 같은 질감을 만드는 성질)이 있어 재미있는 묘사가 가능하다.

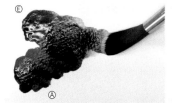 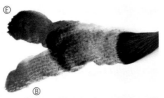

갈색과 파란색을 섞어서 만든 어두운 음영색. 검은색 대신 사용한다. 갈색은 주황색을 어둡게 만든 색이므로 거무스름한 색감이 포함되어 있다.

보색을 섞으면 3색의 혼색이 된다

색상환에서 서로 마주보는 위치에 있는 보색은 색의 차이가 커서 잘 사용하면 양쪽 모두 강조되는 효과가 있다. 빨간색과 녹색처럼 강한 색을 나란히 칠하면 강렬한 배색을 이룬다. 보색을 섞으면 원색+2차색의 혼색이 된다. 노란색, 빨간색, 파란색이 섞이므로, 거무스름한 색과 갈색이 만들어진다.

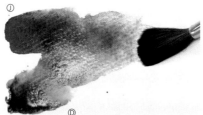

보색은 빨간색과 녹색을 혼합하면 갈색 계통의 색이 만들어진다. 여러모로 시험해 볼 가치가 있다.

그래서 10가지 색만 있으며 무엇이든 그릴 수 있다!! …혼색과 덧칠

투명수채화는 2가지 색을 섞어서 새로운 색을 만들거나 칠하고 말린 뒤에 덧칠하는 방법으로 다채로운 색감을 만들 수 있습니다. 잘 연구해 보면 적은 수의 물감을 사용해도 색이 부족할 일이 없습니다. 10가지 색으로 투명수채화의 색 만들기를 연습해봅시다.

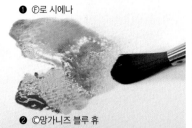

❶ ⒡로 시에나

❷ ⒞망가니즈 블루 휴

탁한 노란색인 로 시에나를 칠하고 마르기 전에 파란색 망가니즈 블루 휴를 섞으면 차분한 색감의 녹색이 된다. 두 색의 번짐이 만드는 변화를 그림에 활용한다.

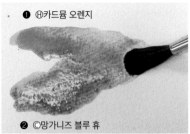

❶ ⒣카드뮴 오렌지

❷ ⒞망가니즈 블루 휴

귤색인 카드뮴 오렌지를 칠하고 바로 파란색 망가니즈 블루 휴를 섞으면 선명한 녹색이 된다.

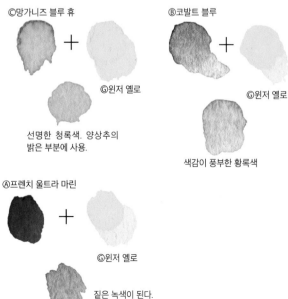

『토마토와 양상추가 든 바게트 샌드위치』
워터포드 수채화지 미색 중목 300g 24×33㎝
양상추 잎의 녹색은 번짐을 살려서 그렸다. 팔레트 뿐 아니라 종이 위에서 혼색으로 색을 만들어 최대한 다양한 색감을 더했다(103페이지).

혼색으로 녹색을 만든다…선명하게~깊이 있게

양상추의 잎과 토마토 씨앗 부분에는 어떤 녹색이 어울릴까요?

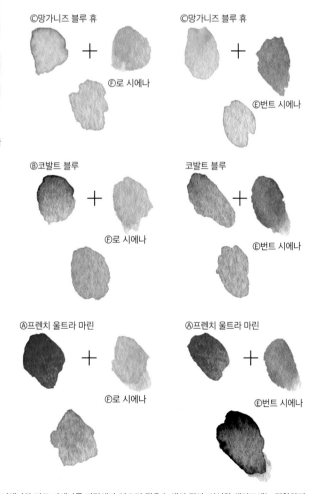

Ⓒ망가니즈 블루 휴
+
⒡로 시에나

Ⓒ망가니즈 블루 휴
+
⒠번트 시에나

Ⓑ코발트 블루
+
⒡로 시에나

코발트 블루
+
⒠번트 시에나

Ⓐ프렌치 울트라 마린
+
⒡로 시에나

Ⓐ프렌치 울트라 마린
+
⒠번트 시에나

로 시에나와 번트 시에나를 파란색과 섞으면 짙은 녹색이 된다. 신선한 샐러드에는 적합하지 않지만, 정물화에서는 꽃이나 꽃꽂이 정물, 색이 짙은 브로콜리나 호박 등의 야채에 쓸 수 있다. 풍경화에서 숲을 그릴 때에도 사용 가능하다.

Ⓒ망가니즈 블루 휴
+
Ⓖ윈저 옐로

선명한 청록색. 양상추의 밝은 부분에 사용.

Ⓑ코발트 블루
+
Ⓖ윈저 옐로

색감이 풍부한 황록색

Ⓐ프렌치 울트라 마린
+
Ⓖ윈저 옐로

짙은 녹색이 된다.
색이 진한 녹색 야채에 쓸 수 있다.

덧칠

처음에 색을 칠하고 일단 말린 뒤에 다음 색을 덧칠해 색의 변화를 만듭니다. 겹치는 부분은 2가지 색이 섞인 색이 되는데, 물감을 혼색해서 칠했을 때보다 어둡습니다. 처음 칠한 색과 다음 색의 순서를 바꾸면 결과 색이 약간 달라집니다.

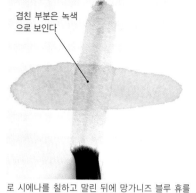

겹친 부분은 녹색으로 보인다

로 시에나를 칠하고 말린 뒤에 망가니즈 블루 휴를 덧칠.

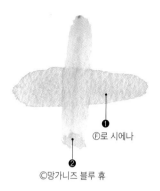

❶ ⒡로 시에나

❷ ⒞망가니즈 블루 휴

12페이지 왼쪽 위의 혼색과 같은 2가지 색을 덧칠한 것.

로 시에나에 덧칠한 예

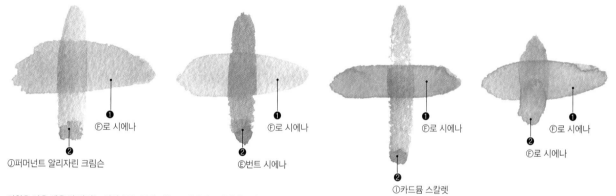

❶ ⒡로 시에나
❷ ⒥퍼머넌트 알리자린 크림슨

❶ ⒡로 시에나
❷ ⒠번트 시에나

❶ ⒡로 시에나
❷ ⒤카드뮴 스칼렛

❶ ⒡로 시에나
❷ ⒡로 시에나

덧칠은 처음 색을 잘 말리는 것이 중요. 급할 때는 드라이어로 말리면 좋다.
각 색의 농도에 따라서 덧칠한 부분의 색감에 복잡한 변화가 생긴다.

빵의 갈색 위에 음영색으로 파란색 계열의 색을 덧칠했다.

『빵 드 캉파뉴』 파브리아노 수채화지 TW 황목 300g 18.3×26.9㎝

붓과 솔의 사용법에 대해서

필법이란 붓을 다루는 방식입니다. 둥근붓과 솔(백붓, 배경붓)
을 사용한 채색법과 터치를 소개합니다.

연필처럼 붓 앞쪽을 쥔다.

붓의 10 가지 필법

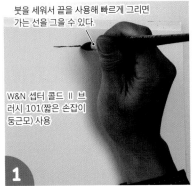

붓을 세워서 끝을 사용해 빠르게 그리면
가는 선을 그을 수 있다.

W&N 셉터 콜드 II 브
러시 101(짧은 손잡이
둥근모) 사용

1 붓끝을 사용하면 가는 선을 그을 수 있다.

2 붓을 약간 눕히면 두꺼운 선을 그을 수 있다.

붓으로 연한 색의 물감을 찍고, 끝부분은 진한 물감을
묻혀둔다. 한 획으로 농담이 있는 선을 그을 수 있다.

4 붓대를 위에서 집은 듯이 잡고 도장 찍듯
찍으면 불규칙한 터치가 된다.

지그재그

5 붓을 밑에서 받치고 지그재그로
움직인다. 나무나 산의 능선 등을
쉽게 그릴 수 있다. 주로 풍경화에
사용한다.

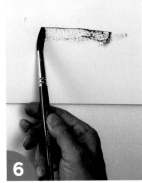

6 붓을 밑에서 받치고 종이를 스치듯 가
볍게 움직이면 흐릿한 선을 그리기 쉽
다.

7 붓을 잡은 손의 안쪽을 그리기 힘들 때는 붓을 세우
듯이 잡고 반대쪽으로 눕히면 된다.

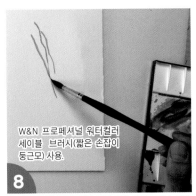

W&N 프로페셔널 워터컬러
세이블 브러시(짧은 손잡이
둥근모) 사용.

8 붓 뒤쪽을 잡으면 힘을 뺀 자연스러운 선을 그릴 수 있다.
크루아상 표면을 그릴 때 사용(50페이지 참조).

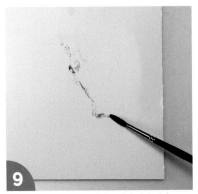

9 붓의 물기를 빼고 가볍게 쥐면 흐릿한 선이 된다.

10 붓을 눕혀서 종이 표면에 붙이고 자유롭게 움직이면
붓자국에 변화가 생긴다.

솔의 6가지 필법

1 물감을 가득 묻히고, 고르게 넓은 면을 칠한다.

2 솔을 세워서 사용하면 선을 그을 수 있다.

3-1 물감을 묻히고 붓대에 가까운 부분을 티슈로 눌러서 수분을 뺀다.

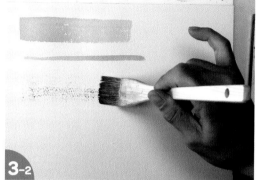

3-2 일정한 속도로 솔을 움직이면 넓고 흐릿한 면을 그릴 수 있다.

5-1 전체를 도장 찍듯 종이에 꾹 누른다.

4-1 솔에 물감을 묻힌 다음 손가락으로 끝을 벌린다.

4-2 종이 위를 빠르게 훑듯이 움직이면 복잡한 선형 터치를 그릴 수 있다.

5-2 흐릿한 부분과 납작하게 눌린 부분을 적절히 표현할 수 있다.

종이에 누른 채로 밀듯이 그린다.

6-1 첫 번째 물감을 붓에 묻히고, 일부만 다른 색의 물감을 찍어둔다.

6-2 솔을 비트는 식으로 비뚤게 움직이면 변화가 있는 2가지 색 터치가 만들어진다.

1투명수채화의 투명함을 살린 컬러풀한 수채화

> 번짐이나 흐리기를 많이 쓴다.
> 은근한 변화를 표현.

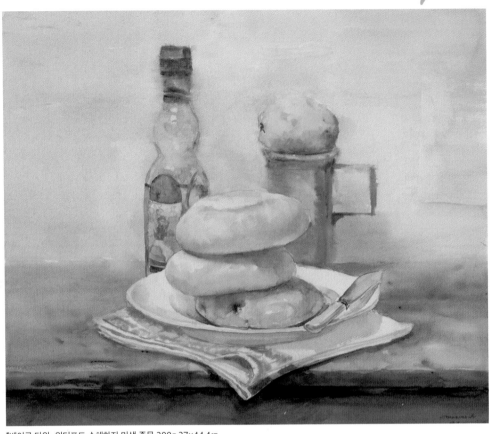

『베이글 타워』 워터포드 수채화지 미색 중목 300g 37×44.4㎝

물을 많이 사용해 수채화 하면 떠오르는 「번짐」이나 「흐리기」를 적극적으로 활용, 밝은 색조의 화면으로 표현한 작품입니다. 분위기를 표현하는 데 효과적입니다.

2 명암을 중시한 중후함이 느껴지는 수채화

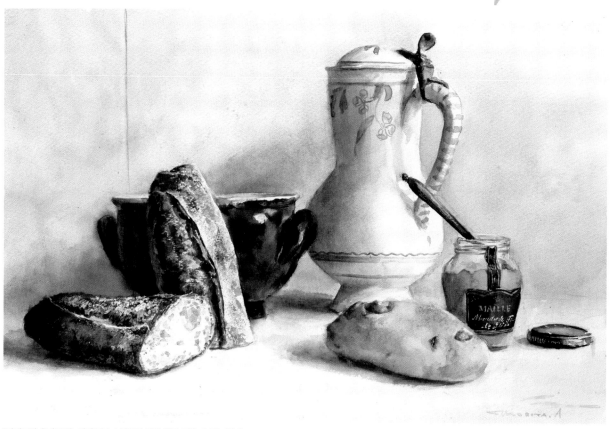

『바게트와 올리브 빵』 워터포드 수채화지 미색 황목 300g 36.8×55.5㎝

덧칠을 반복해 음영을 확실히 묘사하면 중량, 질감을 표현할 수 있습니다. 사물의 존재감을 표현하는 데 효과적입니다.

🌾 빵으로 배우는 **투명수채화의 7가지 기본 기법**

1 담채와 덧칠 기법

담채란 물감에 많은 물을 섞어서 비교적 넓은 면적을 연하고 고르게 칠하는 것입니다. 담채는 투명수채화의 기본이므로 이번에 많이 연습해 보세요. 다람쥐털이나 담비털처럼 물을 잘 머금는 붓을 사용해 물감을 듬뿍 찍어서 칠하는 것이 요령입니다.

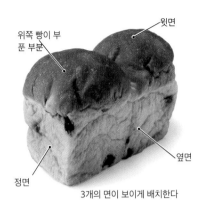

위쪽 빵이 부푼 부분

윗면

옆면

정면

3개의 면이 보이게 배치한다

건포도빵을 관찰하면서 담채를 하자. 식빵, 즉 위쪽이 부풀어오른 사각형(육면체) 모양이므로 대략적으로 면을 잡고 칠한다.

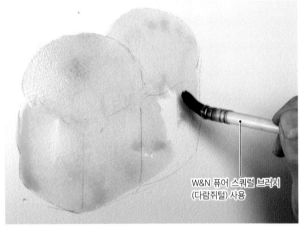

W&N 퓨어 스쿼럴 브러시 (다람쥐털) 사용

1 로 시에나를 연하고 고르게 칠한다. 충분히 마를 때까지 기다린다.
덧칠이 급할 때는 드라이어를 사용해서 말린다.

담채가 끝난 상태. 빵의 베이스인 밝은 색. 담채에서도 일부러 얼룩을 만들면서 칠하기도 한다.

①코발트 블루를 푼다.

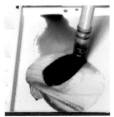

②같은 붓으로 번트 시에나를 풀어서 혼색.

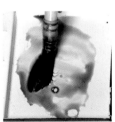

③2가지 색을 가볍게 섞어 음영색을 만든다.

2 덧칠(웨트 온 드라이wet on dry ※겹쳐 칠하기라고도 함)은 말린 뒤에 색을 덧칠하는 기법이다. 덧칠에 의해 나타나는 명도 차이(밝은 부분과 어두운 부분의 차이)로 입체감을 표현할 수 있다.

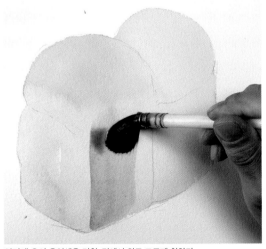

옆면에 ③의 음영색을 덧칠. 밑에서 위로 고르게 칠한다.

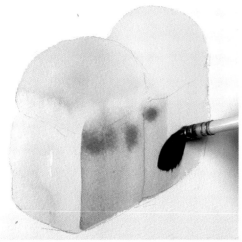

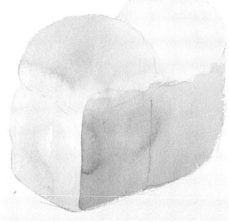

3 음영색을 덧칠할 때는 채도(색의 선명도)에 주의. 처음에 칠한 색과 같은 색(로 시에나)을 덧칠하면 명도는 내려가지만 음영 부분인 옆면에 우묵한 느낌을 낼 수 없기 때문에 혼색한 음영색을 사용했다.

붓질을 너무 많이 하지 않도록 주의하면서, 음영색을 한 차례 칠한다.

마르면 칠할 때보다 조금 더 밝은 색이 된다.

W&N 셉터 골드II 브러시 101 사용

번트 시에나를 푼다.

4 위쪽 빵이 부푼 부분은 적갈색이다. 덧칠 기법을 써서 사물의 본래 색감「고유색」과 입체감을 표현한다.

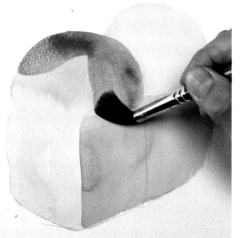

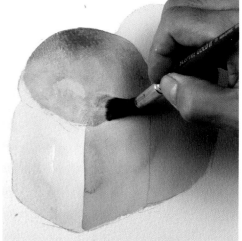

두 개의 부풀어오른 부분 중 앞쪽을 형태에 맞춰 붓으로 둥그스름하게 칠한다.

잘 굽힌 갈색 범위와 옆면의 경계를 그려 둔다.

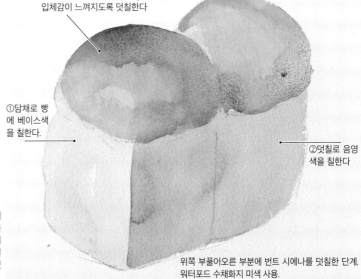

③고유색을 조절하고, 입체감이 느껴지도록 덧칠한다

①담채로 빵에 베이스색을 칠한다.

②덧칠로 음영색을 칠한다

5 담채와 덧칠을 연습하면서 그린 예. 실제로는 같은 농도의 물감을 덧칠하는 것에 더해 위치에 따라서 물감의 농도를 조절한다. 덧칠은 여러 번 반복해도 좋지만, 밑에 있는 색이 풀어지거나 터치 자국이 남아서 지저분해질 때도 있다. 같은 부분에 붓질을 너무 많이 하지 않도록 주의하면서 충분히 마를 때까지 기다렸다가 진행해야 한다.

위쪽 부풀어오른 부분에 번트 시에나를 덧칠한 단계. 워터포드 수채화지 미색 사용.

② 번짐(웨트 인 웨트 wet in wet) 기법

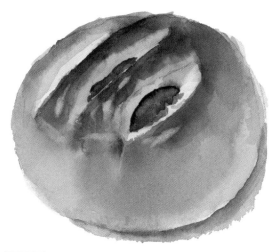

참고 예제

주종발효 완두앙금빵. 빵을 관찰해가며 번짐을 활용해 먹음직스럽게 굽힌 부분의 색을 그렸다.

가장 수채화다운 표현법이 바로 번짐(wet in wet)이라고 할 수 있습니다. 처음에 칠한 색이 마르기 전에 다른 색(같은 색이라도 농도를 다르게 조절한 것)을 덧칠해, 자연스럽게 확산되도록 하는 기법입니다. 우연에 기대는 부분이 큰 테크닉이지만 색을 더하는 타이밍, 사용하는 붓의 굵기, 물감의 농도 등으로 어느 정도 조절할 수 있습니다.

*웨트 인 웨트(wet in wet) 기법은 웨트 인투 웨트(wet into wet)이라고도 한다.

더할 색을 미리 만들어 두면 색을 더할 타이밍을 놓치지 않을 수 있다.

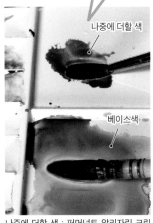

나중에 더할 색
베이스색

나중에 더할 색 : 퍼머넌트 알리자린 크림슨+번트 시에나
베이스색 : 로 시에나+번트 시에나

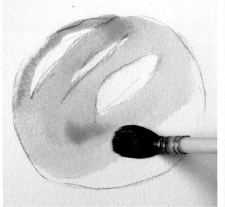

1 옅은 베이스색으로 빵 전체를 칠한다. 3개의 홈 부분은 색을 칠하지 않고 남겨둔다.

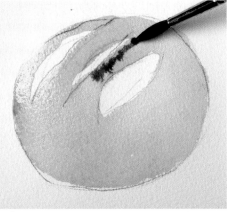

2 나중에 더할 색을 담비털 붓으로 칠해 번짐을 만든다. 붓끝이 뾰족하게 잘 모이는 붓을 쓰면 좋다.

W&N 셉터 콜드 Ⅱ 브러시 101 사용

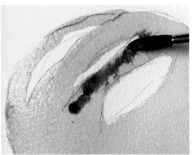

3 붓끝을 화면에 살짝 붙인 상태로 색을 확산되는 것을 보면서 조금씩 색을 더한다. 나중에 더하는 색은 베이스색보다도 수분을 줄인다.

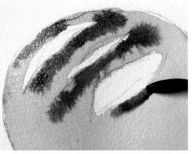

4 이 단계에서는 물감이 번지는 것을 기다리는 과정이 중요하다. 베이스색이 마르기 시작하면 색의 확산이 잦아드는데, 굽힌 부분에 전부 색을 올린다.

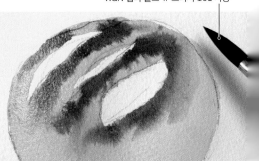

5 붓에 물만 찍어서 나중에 더한 색 가장자리를 칠해 더 번지게 한다.

③ 흐리기 (그러데이션) 기법

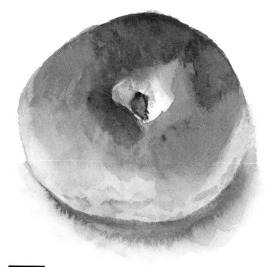

주종발효 벚꽃앙금빵. 탁자 위에 생기는 빵의 그림자를 바깥쪽으로 점차 흐려지게 한다.

「흐리기」는 「번짐」과 구별하기 쉽지 않지만, 색의 농담을 조절해 명도 차이를 자연스럽게 지우는 채색법과 2색 이상의 색을 자연스러운 색조로 이어주는 채색법을 가리킵니다.

참고 예제

형태를 따라서 물을 칠하고, 마르기 전에 베이스색을 올린다

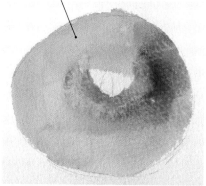

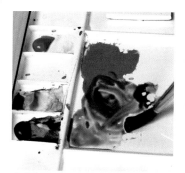

음영색은 코발트 블루+카드뮴 스칼렛으로 만든다. 담비털 붓으로 살짝 섞어 둔다. 이 음영색을 자주 사용한다.

1 베이스색(로 시에나+번트 시에나)으로 대강 빵 모양을 그리고, 마르기를 기다린다. 중앙에 우묵한 부분은 칠하지 않고 남겨둔다.

2 바깥쪽으로 점차 흐려지므로, 음영의 형태는 작게 그린다.

W&N 코트만 브러시111 사용.

붓에 깨끗한 물을 묻힌다.

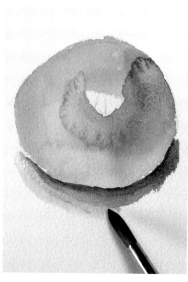

3 물을 약간 더한 옅은 음영색으로 진한 음영색의 바깥쪽을 따라서 흐릿하게 칠한다.

4 끝으로 물만 묻힌 붓으로 펼친다. 흐리기도 펼칠 타이밍이 중요. 타이밍을 놓치지 말고, 마르기 전에 칠한 색을 펼쳐줄 것.

④ 마스킹 기법

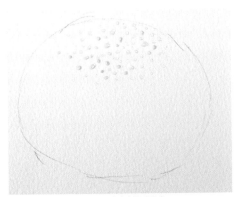

주종발효 흰 앙금빵. 표면의 하얀 깨를 마스킹으로 표현.

투명수채화에서는 작은 흰색 부분을 그릴 때는 흰색 물감을 사용하지 않고 백지로 남겨두는 것이 기본입니다. 마스킹액을 칠하고 완전히 말린 뒤에 색을 칠합니다. 건조 후에 손가락이나 클리너로 문질러서 걷어내면, 마스킹액을 칠한 곳이 흰색으로 남습니다.

참고 예제

W&N 마스킹액을 사용. 용기에서 바로 묻혀서 점을 찍는다.

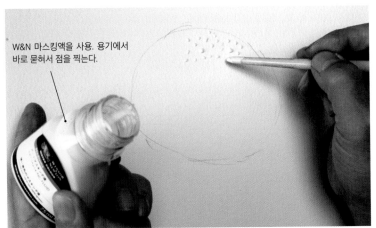

1 마스킹액을 칠할 때는 붓대 끝이나 펜촉 등 어떤 것을 사용해도 상관없다.

2 말랐는지 손가락으로 만져서 확인한다.

W&N 퓨어 스쿼럴 브러시 사용

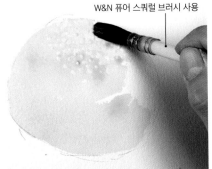

3 마스킹액이 확실히 마른 것을 확인한 뒤에 베이스색(로 시에나+번트 시에나)을 고르게 칠한다.

4 베이스색이 마르기 전에 굽힌 색(퍼머넌트 알리자린 크림슨+번트 시에나)을 더한다.

5 나중에 칠한 굽힌 색이 자연스럽게 확산되도록 붓으로 윤곽을 따라가면서 펼쳐준다.

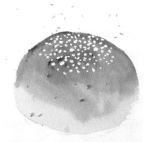

6 칠한 물감이 마른 다음, 손가락으로 마스킹을 문질러서 걷어낸다. 마스킹이 남지 않도록 손가락으로 꼼꼼하게 확인한다.

마른 마스킹액을 걷어낸 상태.

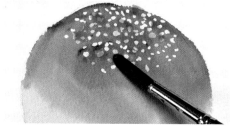

7 하얗게 남은 부분에 연한 색을 더하거나 형태를 다듬는 것이 중요.

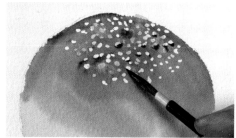

8 면상필로 깨에 음영을 넣어, 각각의 방향 등을 묘사한다.

*나일론 재질의 붓을 사용해 마스킹을 해도 좋지만, 사용한 뒤에는 바로 씻어야 한다. 그대로 두면 붓이 굳어서 못 쓰게 되니 주의. 붓대 끝이나 아래의 사진에 있는 컬러 셰이퍼(점토 조형 등에 사용하는 주걱 같은 도구)라면 단단하게 굳은 마스킹도 쉽게 걷어낼 수 있어 편리하다.

마스킹의 실제 예

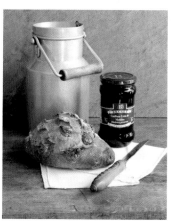

◀모티브를 세팅한 사진

1 빈 병과 금속 뚜껑의 하이라이트 부분에 마스킹액을 칠한다. 실리콘 재질의 붓(컬러 셰이퍼)을 사용.

2 각 사물의 색을 칠한 상태. 마스킹을 걷어내기 전이다.

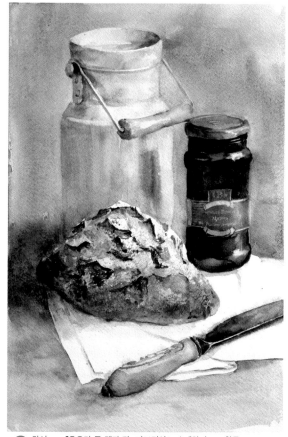

3 완성. 『우유가 든 캔과 빵』 파브리아노 수채화지 TW 황목 300g 39.8 ×26.6㎝

5 닦아내기 기법

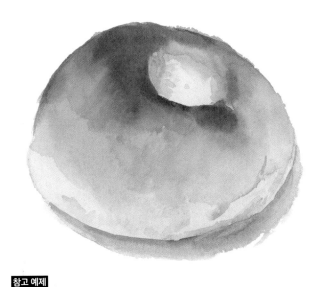

참고 예제

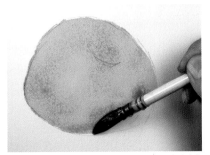

주종발효 벚꽃앙금빵의 베이스색을 칠하면서
닦아내기 기법을 사용했다.

칠한 물감이 마르기 전에 티슈로 색을 연하게 조절하는 기법입
니다. 닦아내는 양과 타이밍에 따라서 색이 연해지기도 하고 아
예 종이의 흰색이 드러나기도 합니다. 또, 티슈를 마구 뭉쳐서
얼룩이 생기게 닦는 방법도 있습니다. 붓이나 솔로 걷어내듯이
닦는 방법도 있습니다(34페이지 참조). 워터포드 수채화지는
칠한 물감이 마르면 색이 잘 지워지지 않는 특성이 있으므로 마
르기 전에 닦아내세요.

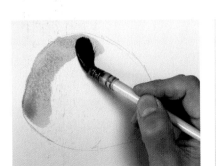

1 베이스색(로 시에나+번트 시에나)을 다람쥐털 붓
으로 칠한다.

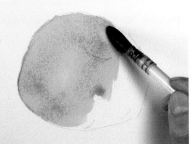

2 농담을 무시하고 일단 단팥빵 모양대로 고르게
칠한다.

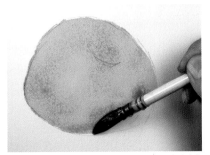

3 얼룩이 생기지 않도록 붓에 머금은 물감을 잘 펼친다.

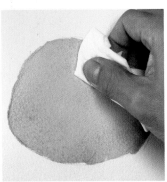

4 홈 부분을 티슈로 흰색이 드러날 정도로
강하게 눌러서 닦아낸다.

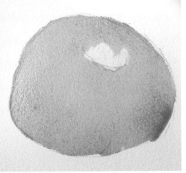

5 칠한 색이 마르기 전에 닦아내면 종이의 흰색
이 드러난다.

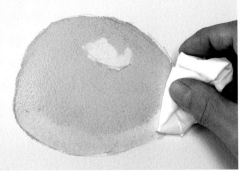

6 빵 아래쪽의 옅은 부분은 티슈를 종이에 살짝 대고 연한 색감이
되도록 닦는다.

앙금빵은 수채화 그리기에 아주 좋은 모티브

데생에서 구체가 기본 모티브인 것처럼, 수채화에서도 단팥빵, 완두앙금빵 같은 둥그런 빵을 입체적으로 그리면서 각종 기법을 연습해봅시다. 완전한 구보다도 약간 둥그스름한 빵이 부담 없이 그릴 수 있습니다. 형태를 정확히 그리는 데 힘쓰기보다는 자신감 있는 붓놀림으로 번짐과 흐림 등을 즐겨보세요. 베이스색인 로 시에나와 번트 시에나는 원재료가 천연 흙이므로 자연스러운 색감도 매력적입니다.

기법 설명에 사용한 빵은 중앙 부분이나 홈, 벚꽃절임이나 깨 등의 장식이 매력 포인트입니다.

지역마다 다양한 빵이 있을 것이라고 생각합니다. 지금까지 인상에 남는 다양한 빵을 그려왔지만, 아래의 2점은 자랑하고 싶을 정도로 무척 좋은 느낌의 단팥빵을 그린 작품입니다.

독자 여러분도 가까운 빵집에서 발견한 특색 있는 빵으로 먹음직스러운 식탁 정물을 그려보세요.

둥근 단팥빵에 둥근 접시. 카페오레 볼과 뚜껑 달린 양철통. 타원형으로 보이는 모티브를 여러 개 배치해 반복되는 리듬을 만들고, 빨간색을 악센트로 더했다.

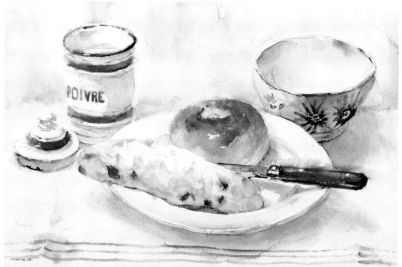

『하얀 식탁』 파브리아노 수채화지 TW 황목 300g 26.8×40.5㎝

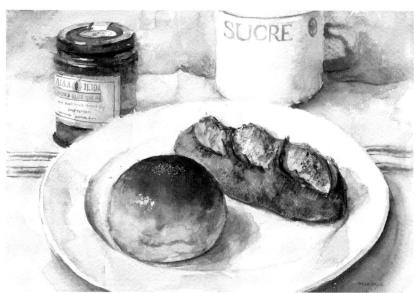

『식탁』 파브리아노 수채화지 TW 황목 300g 17.9×26.8㎝

단팥빵의 매끄러운 부분과 위쪽 깨알 부분은 마스킹액을 사용해 흰색으로 처리했다. 불규칙하게 칠하거나 이쑤시개로 미세한 점을 찍는 식으로 형태를 잘 관찰하면서 표현한다.

6 뿌리기 기법

뿌리기(스패터링Spattering)는 물감을 화면에 흩어서 변화를 더하는 기법입니다. 수채화에 질감과 변화를 더해 자연스러운 분위기를 연출합니다. 방식에 따라서 흩날린 입자의 크기가 달라지므로 상황에 맞춰 사용해 보세요.

1 때리기

물감을 머금은 붓으로 다른 붓대를 두드린다. 입자가 불규칙한 크기로 나타난다.

담비털 붓을 사용

크고 작은 입자가 이어진다.

2 두드리기

물감을 머금은 붓을 손가락으로 툭툭 두드리면 약간 큰 입자가 된다.

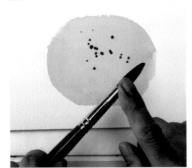
합성모+담비털 혼합붓을 사용

큰 입자가 떨어진다.

3 튕기기

물감을 머금은 붓을 손가락으로 젖혔다가 놓는 반동으로 입자를 만든다. 날리는 범위를 조절하기 쉽고 입자도 비교적 작아서 사용하기 편하다.

합성 재질 붓을 사용

젖혀졌던 붓이 되돌아온다

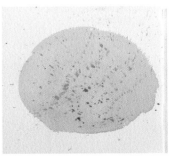
방향성이 있어서 속도감이 느껴지는 입자가 생긴다.

4 스프레이

단단한 나일론 재질의 평붓.

젖혀졌던 붓이 되돌아오면서 물감이 흩날린다.

스프레이처럼 아주 작은 입자가 된다.
탄성이 강한 붓에 물감을 묻히고 손가락 끝으로 튕기면 작은 입자가 생긴다(거름망이나 칫솔을 사용한 기법에 가깝다).

빵 표면에 붙어 있는 하얀 가루를 표현하기 위해 담채를 하지 않고 뿌리기를 합니다. 작은 입자를 뿌리는 스프레이 방식을 사용합니다.

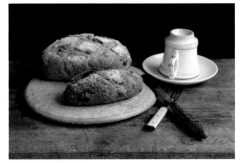

모티브를 세팅한 사진

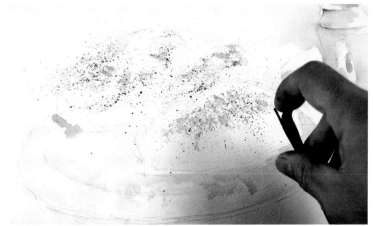

탄성이 강한 나일론 재질 평붓으로 물감을 뿌린다.

입자를 넣고 싶지 않은 부분은 티슈로 바로 닦아낸다. 마른 다음 베이스색을 칠하고, 어두운 배경과 테이블부터 그린다.

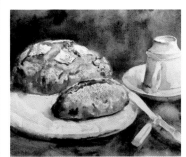

배경과 빵 채색을 끝낸 뒤에도 필요하다면 언제든 뿌리기를 해도 좋다.

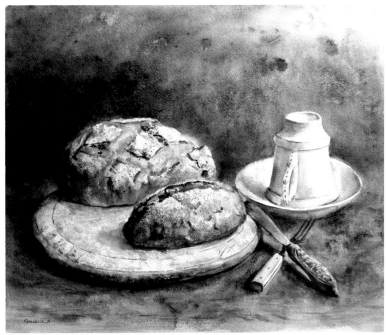

『식사 전』 워터포드 수채화지 미색 중목 300g 36.8×44㎝
뿌리기는 색을 바꾸거나 여러 번 반복하면 더 복잡한 묘사가 된다.

드라이 브러시는 빛 표현과 질감 표현에 쓰입니다. 빛 표현은 예컨대 바닷물이 빛을 반사해 새하얗게 빛나는 모습을 드라이 브러시로 표현하는 방법이 대표적입니다. 식탁 정물에서는 주로 질감 표현에 쓰입니다. 겉면의 촉감이 거친 사물을 표현하는 데 아주 효과적인 기법으로, 스컴블링이라고도 합니다.

모티브인 캉파뉴(사진)

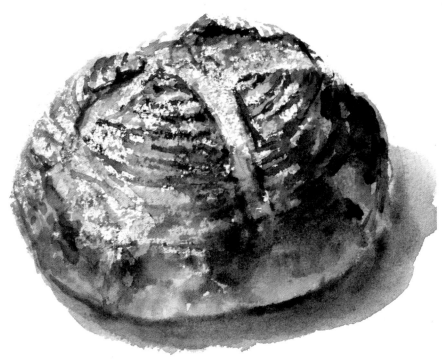

참고 예시 워터포드 수채화지 미색 중목 300g 36.8×44㎝

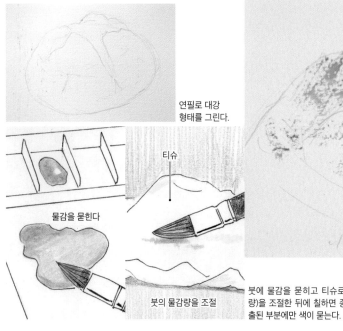

연필로 대강 형태를 그린다.

물감을 묻힌다

티슈

붓의 물감량을 조절

붓에 물감을 묻히고 티슈로 물감량(수분량)을 조절한 뒤에 칠하면 종이 표면의 돌출된 부분에만 색이 묻는다.

1 처음 드라이 브러시는 연한 물감으로 칠한다. 2회째는 조금 진한 물감을 사용하면 색감이 잘 나타난다.

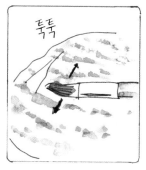

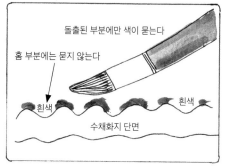

돌출된 부분에만 색이 묻는다

홈 부분에는 묻지 않는다

흰색

흰색

수재화지 단면

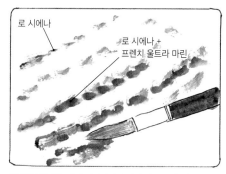

로 시에나

로 시에나 +
프렌치 울트라 마린

2 붓을 눕혀서 움직이거나 도장 찍듯 두드린다.

위치에 따라서는 색이 바뀌가면서 여러 겹으로 덧칠한다.

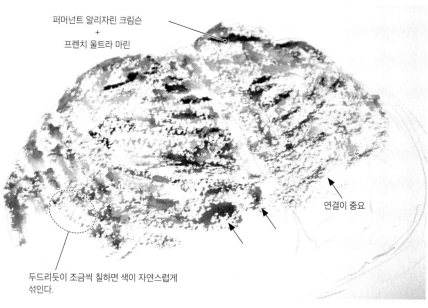

퍼머넌트 알리자린 크림슨
+
프렌치 울트라 마린

연결이 중요

두드리듯이 조금씩 칠하면 색이 자연스럽게
섞인다.

3 표면의 질감 표현은 일단 멈추고 명암으로
입체감을 표현한다. 물감에 물을 많이 섞어
종이에 고르게 색이 들어가게 한다.

중간 부분에서 시작해 어두운 부분으로 칠한다.
번트 시에나와 카드뮴 스칼렛을 혼색→음영(그림
자) 쪽에도 약간 칠한다.

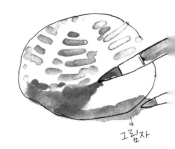

그림자

요령 밝은 부분과 음영(그림자) 부분 사이의 변화를 자연스럽게 다듬는 것이 중요하다.
음영(그림자) 부분을 약간 밝은 부분과 겹치게 하는 것이 요령. 겹치면서 자연스러워진다.

※회화에서 그늘과 그림자의 차이는 38페이지 참고

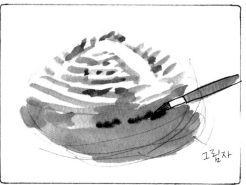

그림자

4 마르기 전에 번트 시에나와 퍼머넌트 알리자린 크림슨, 프렌치
울트라 마린을 더한다.

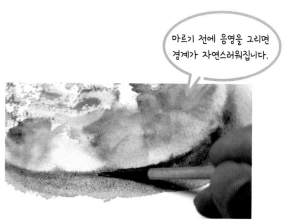

마르기 전에 음영을 그리면
경계가 자연스러워집니다.

면상필로 빵과 음영(그림자)의 경계에 프렌치 울트라 마린+카드뮴 스칼렛
을 칠해, 바깥쪽으로 점차 흐려지게 처리한다.

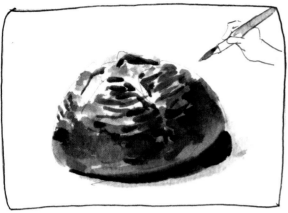

면상필의 끝을 너무 많이
쓰면 좋지 않으니…

✕

붓의 옆면(배)을 사용해 보자!

5 일단 말린 뒤에 드라이 브러시로 덧칠한다. 면상필도 선을 긋는 것이 아니라, 드
라이 브러시로 사용한다.

드라이 브러시로 먹음직스러운
질감을 강조할 수 있습니다.

그리고 ⑥ 뿌리기 기법을 더한다

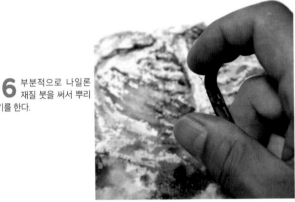

로 시에나의 입자를 뿌린다.
빵 밖으로 벗어나도 괜찮다.

6 부분적으로 나일론
재질 붓을 써서 뿌리
기를 한다.

티슈

범위를 벗어난 부분은 티슈로 바로 닦아
낸다.

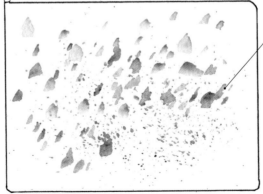

퍼머넌트 알리자린 크림슨

7 색을 바꿔서 다시 뿌리기를 한다. 드라이
브러시와 뿌리기는 어느 쪽을 먼저 해도
상관없다.

종이 홈 부분의 흰색이
남게 한다.

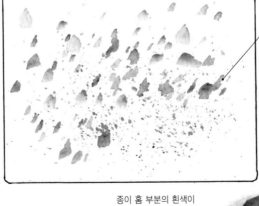

8 음영(그림자)에 망가니즈 블루 휴
를 부분적으로 넣어 색감에 변화
를 더하면 완성이다.

제 **2** 장

식탁 위의 주역
빵, 그림이 되다
···대표적인 빵 8가지를 그려보자

쉽게 구할 수 있는 롤빵과 크루아상, 모양이 특이한 바타르와 캉
파뉴 등의 빵을 그리는 연습을 합니다. 10가지 색 물감과 붓, 솔
의 필법, 7가지 기본 기법을 손에 익히면서 각각의 구체적인 그
리기 과정을 따라가 보세요.

공략 포인트 **짙은 색으로 반질반질**

모티브는 형태와 색이 심플한 소금 롤빵. 기본적인 그리기 순서를 알아보자.

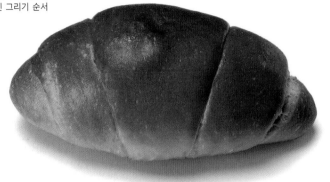

┌ 10색 중 6색 사용 ┐

- ☐ 프렌치 울트라 마린
- ☑ 코발트 블루
- ☑ 망가니즈 블루 휴
- ☐ 퍼머넌트 샙 그린
- ☑ 번트 시에나
- ☑ 로 시에나
- ☐ 윈저 옐로
- ☑ 카드뮴 오렌지
- ☑ 카드뮴 스칼렛
- ☐ 퍼머넌트 알리자린 크림슨

베이스색은…

②카드뮴 오렌지 　　　　①로 시에나

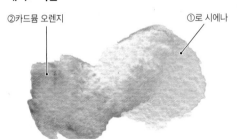

wet in wet으로 색을 만든다.

음영에 망가니즈 블루 휴를 조금 넣는다.

위에서 아래로 번지면서 점점 흐려지는 느낌

진한 부분의 색

카드뮴 스칼렛

카드뮴 오렌지　　　　　번트 시에나

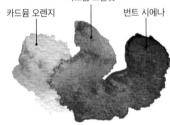

제작 순서　　　① 전체에 물을 칠하고 wet in wet

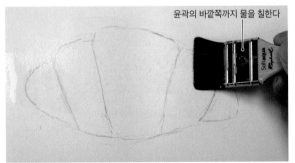

윤곽의 바깥쪽까지 물을 칠한다

1 연필(2B)로 밑그림을 그린다. 부드러운 분위기가 되도록 윤곽의 바깥쪽까지 색이 번지게 솔(백붓, 배경붓)로 물을 바른다.
*검은 페인팅브러시 소프트 아쿠아를 물을 바르거나 수정할 때 사용.

로 시에나

흰색 털(양모) 솔로 물감에 물을 더해 팔레트에서 옅은 색으로 조절.

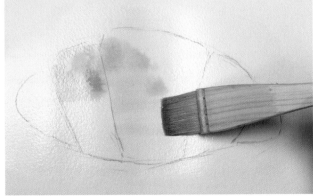

2 솔로 연한 로 시에나를 가로 방향으로 칠한다. 팔레트에서는 정확히 파악하기 힘들기 때문에 종이에 직접 칠해보고 색을 확인한다.

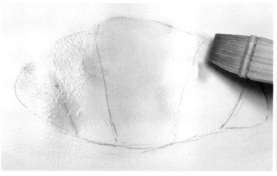

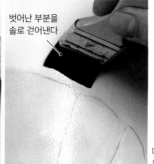

벗어난 부분을
솔로 걷어낸다

3 첫 번째 채색은 부드러움을 표현하기 위한 것
이므로 중심 부근에서 시작해 바깥쪽으로 칠한
다. 윤곽보다 더 바깥쪽까지 번지는데, 상황에 따라서
는 솔로 걷어낸다.

카드뮴 오렌지

다람쥐털 붓으로 카드뮴
오렌지를 푼다.

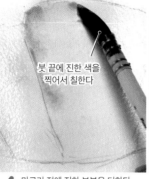

붓 끝에 진한 색을
찍어서 칠한다

4 마르기 전에 진한 부분을 더한다.

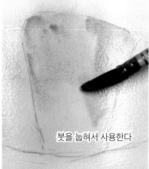

붓을 눕혀서 사용한다

5 wet in wet으로 얼룩이 생기게 칠해 변화를 더한다.

⇩ 중앙의 가장 높은 부분은 더 진하게 칠한다

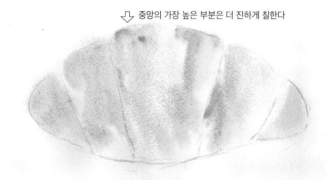

6 로 시에나와 카드뮴 오렌지로 빵의 베이스색을 칠한 상태. 번지는 범위에 주의하면서
더 진한 부분에 색을 올린다.

[2] **굽힌 색을 칠한다**

1 붓으로 카드뮴 오렌지와 카드뮴 스칼렛을 섞어서 중앙 큰 부분
을 칠한다.

2 같은 붓으로 번트 시에나를 윤곽 쪽으로 번지게 올린다.

3 윤곽 부분과 홈
부분은 안쪽으
로 그러데이션이 되도
록 색을 올린다.

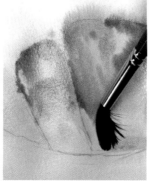

4 붓끝을 완전히 눕혀서 윤곽선에
맞춰 쓸어 올리듯이 칠한다.

악센트를
더한 부분

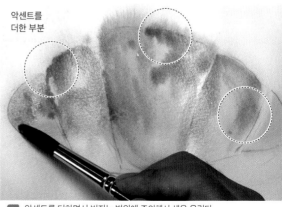

5 악센트를 더하면서 번지는 범위에 주의해서 색을 올린다.

33

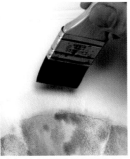

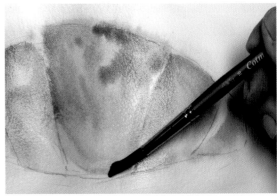

1 배경으로 번진 부분은 바깥쪽이 흐려지도록 솔로 빨아내듯이 걷어낸다.

W&N 코트만 브러시 111로 팔레트에서 망가니즈 블루 휴를 옅은 색으로 조절.

2 망가니즈 블루 휴를 음영 쪽으로 번지게 칠해 빵에 색감 변화와 깊이를 더한다.

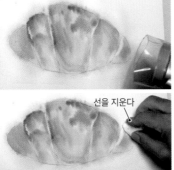

선을 지운다

3 나일론 재질 평붓으로 물을 찍어서 홈처럼 너무 많이 번진 부분을 하얀 지면이 드러날 정도로 닦아낸다. 그 뒤에 일단 드라이어로 말린다. 지우개로 밑그림을 가볍게 지운다.

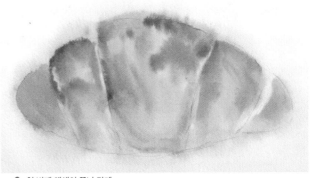

4 첫 번째 채색이 끝난 단계.

4 굽힌 색을 칠해 흐릿하게 다듬는다

색을 올린 뒤에 물만 머금은 붓으로 흐리게 조절합니다

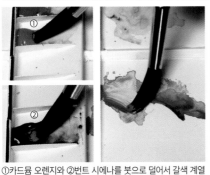

①카드뮴 오렌지와 ②번트 시에나를 붓으로 덜어서 갈색 계열을 섞는 곳에서 혼색.

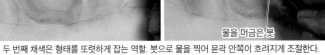

물을 머금은 붓

1 두 번째 채색은 형태를 또렷하게 잡는 역할. 붓으로 물을 찍어 윤곽 안쪽이 흐려지게 조절한다.

흐리기 범위가 균일하지 않도록 주의!

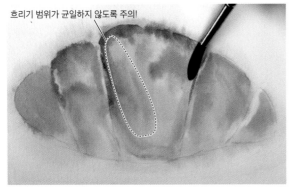

2 홈 부분도 진한 선을 긋고 물을 머금은 붓으로 흐려지게 다듬는다. 이때 선이 단조로워지지 않도록 흐리기 범위를 적절히 조절한다.

3 윤곽뿐 아니라 안쪽 부분에 색을 올릴 때도 물을 머금은 붓으로 흐리게 다듬는다. 면적이 넓을 때는 솔을 사용해도 좋다.

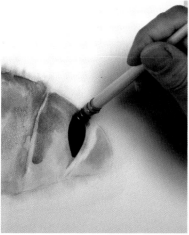
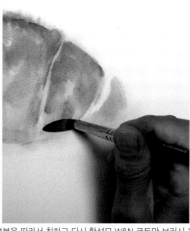
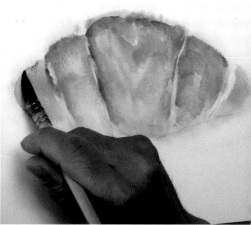

4 다람쥐털 붓으로 교체. 붓을 눕혀서 홈의 진한 부분을 따라서 칠하고 다시 합성모 W&N 코트만 브러시 111(파란색 붓대)로 「물 머금은 붓으로 흐리기」를 반복하면서 그림을 진행한다.

⑤ 음영을 흐릿하게 넣는다 ※회화에서 그늘과 그림자의 차이는 38페이지 참고

로 시에나(약간)와 코발트 블루를 섞고 물을 더해 연하게 푼다.

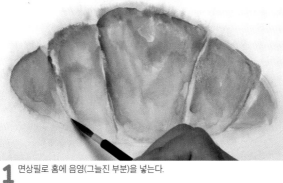

1 면상필로 홈에 음영(그늘진 부분)을 넣는다.

2 음영(그늘)을 넣은 선이 약간 강해서 티슈로 색을 조금 닦아냈다.

번트 시에나

망가니즈 블루 휴

혼색...

카드뮴 스칼렛

칠한 음영(그림자)의 색감을 보고 빨간색도 넣어 보았다.

3 음영(그림자가 생긴 부분)에는 갈색과 파란색을 가볍게 섞어서 칠한다.

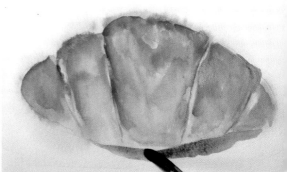

4 W&N 코트만 브러시 111로 칠한다. 팔레트뿐만 아니라 종이 위에 실제로 칠해보면서 색이 적절한지 확인한다.

⑥ 테이블에 드리운 그림자를 흐릿하게 다듬고 완성한다

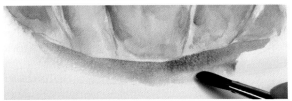

1 칠한 음영(그림자)의 색이 마르기 전에 같은 붓으로 물을 덜어서 바깥쪽으로 흐려지게 다듬는다.

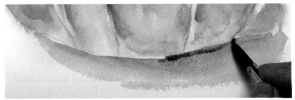

2 아래쪽에 어둡게 보이는 부분에 군데군데 진한 음영색(그림자)을 악센트로 넣는다.

3 진한 음영색을 다듬어 테이블과 빵 사이의 빈틈을 표현한다.

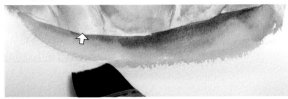

4 빵과 음영의 경계가 너무 또렷하지 않도록 솔로 물을 덜어서 부분적으로 흐리게 다듬는다.

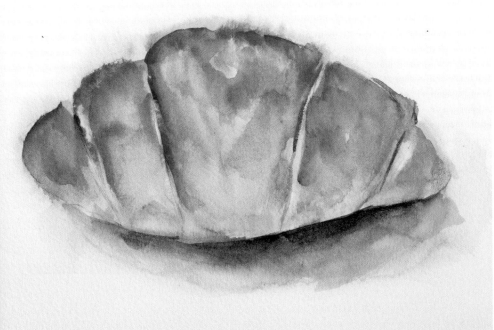

완성!

5 색이 가장 진한 부분과 매끄러운 표면의 질감은 흐리기를 반복해서 표현했다. 빵의 둥그스름한 느낌에 맞춰 테이블의 음영(그림자)도 부드럽게 다듬었다.

워터포드 수채화지 미색 중목 300g F4(24×33㎝)

> 빵은 실물보다 크고 대담하게 그리자!
> 이 롤빵은 폭 19cm, 높이 9cm정도입니다.

보충 …빵 선택과 밑그림의 요령

롤빵을 선택할 때는 단의 차이가 또렷한 것, 색의 농담 변화가 잘 보이는 것을 골라야 그리기 쉽다. 반죽을 마는 법이나 굽는 방식에 따라서 형태와 윤기 등이 다양하다. 이번에는 여러 종류를 준비한 다음 신중하게 모티브로 쓸 빵을 골랐다. 소형 빵은 납작해지기 쉽기 때문에 종이 상자 같은 용기를 따로 준비해서 사러 가면 좋다.
밑그림은 2B 연필로 가볍게 모양을 잡는다. 촬영을 위해서 진하게 그렸으므로, 첫 번째 채색이 끝난 다음에 지웠다(34페이지 참조). 연필로 그린 밑그림은 어디까지나 참고사항일뿐이므로 색을 칠할 때는 빵의 형태를 잘 관찰하고 그리자.

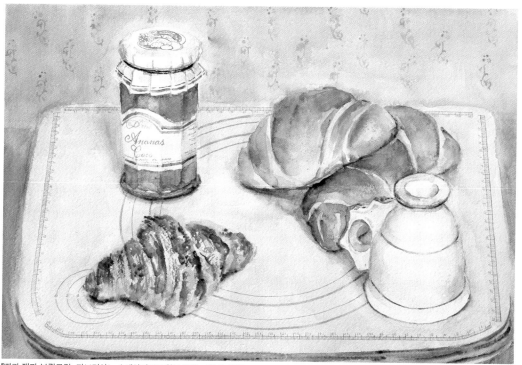

『빵과 잼과 부뢸로컵』 파브리아노 수채화지 TW 황목 300g 26.9×40.2㎝
크루아상의 까슬까슬한 느낌과 롤빵의 매끄러움이 대조적이다. 롤빵은 깔끔한 흐리기로 부드러운 느낌을 표현할 수 있다. 빵이 2개일 때는 색의 농도
를 다르게 한다.

『모자이크 빵』 파브리아노 수채화지 TW 황목 300g 26.8×37.4㎝
빵의 홈과 주름을 너무 많이 그리면 부드러운 느낌이 없어지므로 커다란 홈 부분을 어떻게 표현할지에 집중하자. 롤빵의 표면은 변화가 적어서 여러
개를 배치해 조역으로 사용하기 좋다.

공략 포인트…희멀겋고 매끄럽게

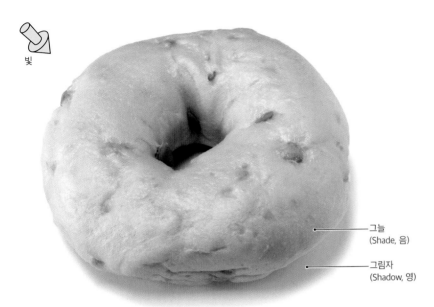

빛

┌─10색 중 **5**색 사용─┐

- ☐ 프렌치 울트라 마린
- ☑ 코발트 블루
- ☑ 망가니즈 블루 휴
- ☐ 퍼머넌트 샙 그린
- ☑ 번트 시에나
- ☑ 로 시에나
- ☑ 윈저 옐로
- ☐ 카드뮴 오렌지
- ☐ 카드뮴 스칼렛
- ☐ 퍼머넌트 알리자린 크림슨

그늘
(Shade, 음)

그림자
(Shadow, 영)

색이 옅어서 너무 많이 칠하지 않도록 주의하면서 입체감을 표현한다. 입체로 보이게 하려면 음영 표현이 포인트다. 빛을 받지 않는 어두운 부분의 범위는 그늘. 테이블 위에 드리운 어두운 형태는 그림자라고 부른다.

제작 순서

① 윤곽 내부에 물을 칠하고 wet in wet

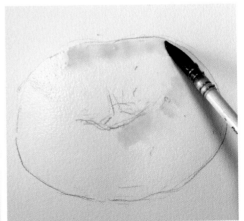

1 2B 연필로 밑그림을 그리고, 윤곽 내부에 물을 칠한다. 희멀건 빵이므로, 밑그림을 벗어나면 형태가 또렷하게 드러나지 않는다. 다람쥐털 붓을 사용.

먼저 ①윈저 옐로를 풀어서 연하게 칠하고, 바로 ②로 시에나를 덧칠한다.

2 색이 연한 빵은 너무 진해지지 않도록 빵과 배경의 경계부터 우선 칠한다.

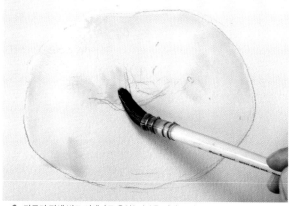

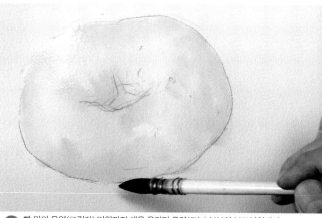

1 마르기 전에 번트 시에나로 음영(그늘)을 더하고 짙은 부분을 표현한다.

2 빵 밑의 음영(그림자) 범위까지 색을 올리면 음영(그늘) 부분이 부드러워진다.

번트 시에나를 담비털붓으로 푼다.

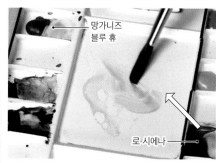

망가니즈
블루 휴

로 시에나

팔레트의 파란색을 섞는 곳에서 혼색.

3 첫 번째 채색이 마르기 전에 색이 진한 부분에 번트 시에나를 칠한다.

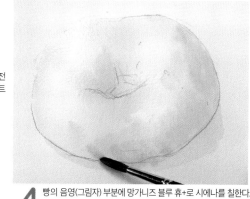

4 빵의 음영(그림자) 부분에 망가니즈 블루 휴+로 시에나를 칠한다.

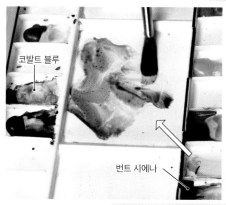

코발트 블루

번트 시에나

어두운 음영색을 만든다.

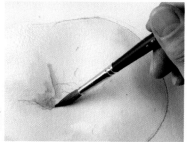

5 중심의 홈에 코발트 블루+번트 시에나를 칠한다.

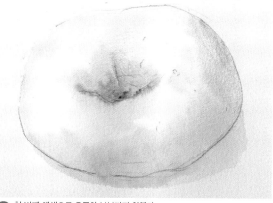

6 첫 번째 채색으로 우묵한 부분까지 칠했다.

39

③ 완두를 그려 넣고 음영을 흐리게 다듬어서 완성한다

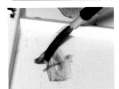

망가니즈 블루 휴와 로 시에나
를 팔레트에서 가볍게 섞는다

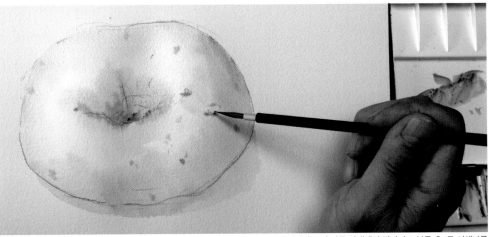

1 반죽에 포함된 완두가 겉으로 비쳐보이는 모습을 표현하려고 덜 마른 상태에서 망가니즈 블루 휴+로 시에나를
사용해 면상필로 그려 넣는다. 여기서 한 번 말린다.

망가니즈 블루 휴와 로 시에나에 번트 시에나를 더한다.
팔레트에서 혼색으로 음영색을 만든다.

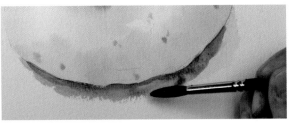

3 앞쪽 음영(그림자)에 갈
색을 더한다

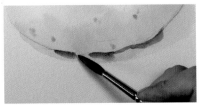

2 베이글 아래쪽의 음영(그림자)은 빵 아래쪽 검은
(그림자가 짙은) 부분부터 칠한다.

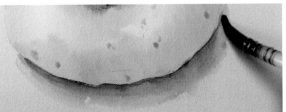

4 점차 연해지도록 흐리게
다듬는다.

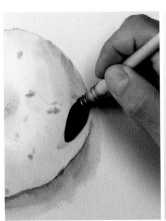

5 베이글 아래쪽과 그림자 부분의 경계가 지나치게 또렷하다. 그림자에 사용한 음영색을 연하게 칠해 대비를 줄인다.

음(그늘)
영(그림자)

6 중앙의 우묵한 부분도 자세히 표현
한다.

옅은 색

진한 색의 베이글은 롤빵처럼 굽힌
색을 덧칠하면 된다.

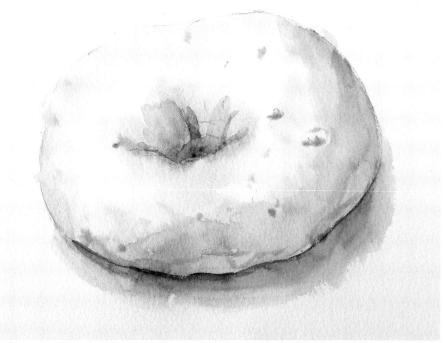

워터포드 수채화지 미색 중목 300g F4(24×33㎝)

완성! **7** 색이 옅은 빵은 간략하게 그리는 것
이 요령. 1~2번 채색을 하고 희멀건
느낌에 주의하면서 그린다.

예제 보고 배우기

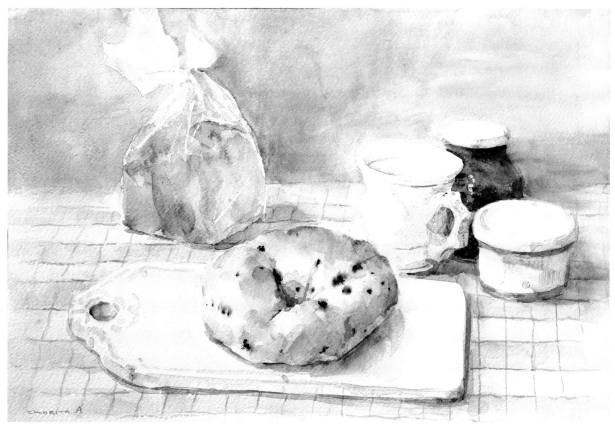

『빛 속의 베이글』 파브리아노 수채화지 TW 황목 300g 26.6×40.3㎝
최소한의 묘사로 뚜렷한 입체감을 만든 예. 보는 사람이 초콜릿, 블루베리 등 베이글 속에 무엇이 들어 있는지 상상할 수 있도록 색을 사용했다.

공략 포인트···굽힌 색과 단면의 표현

┌─ 10색 중 **8**색 사용 ─┐

- ☑ 프렌치 울트라 마린
- ☑ 코발트 블루
- ☑ 망가니즈 블루 휴
- ☐ 퍼머넌트 샙 그린
- ☑ 번트 시에나
- ☑ 로 시에나
- ☐ 윈저 옐로
- ☑ 카드뮴 오렌지
- ☑ 카드뮴 스칼렛
- ☑ 퍼머넌트 알리자린 크림슨

갈색 부분에는 물을 바르고 나서 그린다.

가장 밝은 부분(하이라이트)도 종이의 흰색을 남겨둔다.

빛

물을 바르지 않고 종이의 흰색을 활용한다.

※식빵은 크게 상하좌우가 평평한 사각형(미국식) 식빵과 반죽이 위쪽으로 부풀어오른 산 모양(영국 식) 식빵으로 나뉜다.

빛의 방향을 잡고 음영으로 입체감을 표현한다. 빵의 단면은 묘사를 최대한 줄이고 흰색을 유지한다. 껍질과의 색 차이가 만드는 대비를 잘 살려서 그려보자.

제작 순서

1 갈색 부분만 물을 바르고 wet in wet

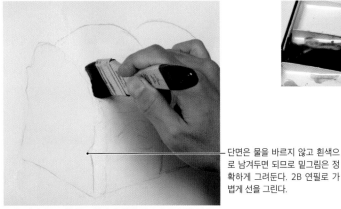

단면은 물을 바르지 않고 흰색으로 남겨두면 되므로 밑그림은 정확하게 그린다. 2B 연필로 가볍게 선을 그린다.

1 빵의 부드러움을 표현하기 위해 먼저 솔로 물을 바르고 wet in wet으로 작업한다.

다람쥐털 붓으로 로 시에나를 푼다.

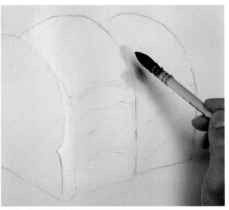

2 옆면에 옅은 색을 칠하고 색감을 확인한다.

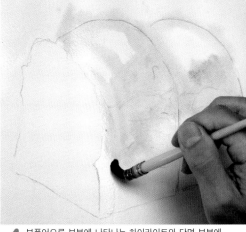

로 시에나만으로는 색이 연하다고 판단해 번트 시에나도 섞었다.

3 윗면 부풀어오른 부분부터 색을 칠한다.

4 부풀어오른 부분에 나타나는 하이라이트와 단면 부분에 색이 들어가지 않도록 주의하면서 옆면도 색을 칠한다. 전체적으로 색을 넣는다.

붓을 바꾸고 카드뮴 오렌지를 푼다.

카드뮴 오렌지와 번트 시에나를 가볍게 섞는다.

퍼머넌트 알리자린 크림슨

같은 붓으로 빨간색을 더하고 섞는다.

아래쪽은 번트 시에나+코발트 블루를 칠한다.

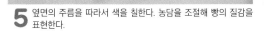

5 옆면의 주름을 따라서 색을 칠한다. 농담을 조절해 빵의 질감을 표현한다.

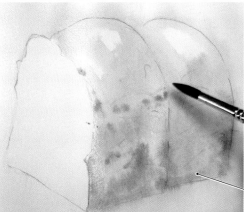

6 식빵의 부드러움이 잘 나타나도록 번짐을 살려서 혼색한 색을 칠한다.

② 굽힌 색을 칠한다

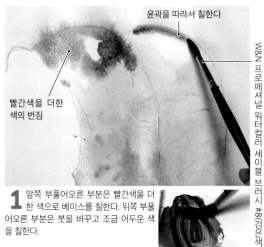

윤곽을 따라서 칠한다

빨간색을 더한 색의 번짐

W&N 프로페셔널 워터컬러 세이블 브러시 #8(검은색 붓대)

1 앞쪽 부풀어오른 부분은 빨간색을 더한 색으로 베이스를 칠한다. 뒤쪽 부풀어오른 부분은 붓을 바꾸고 조금 어두운 색을 칠한다.

퍼머넌트 알리자린 크림슨+번트 시에나+프렌치 울트라 마린을 혼색한 것

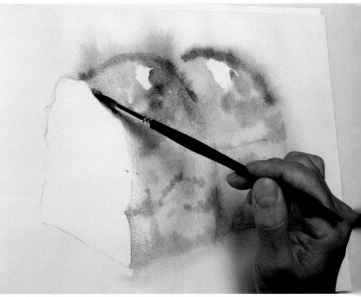

2 번지는 범위는 사용하는 붓의 재질과 굵기에 따라 달라진다. 여기는 조금 가는 붓으로 너무 많이 번지지 않게 칠한다.

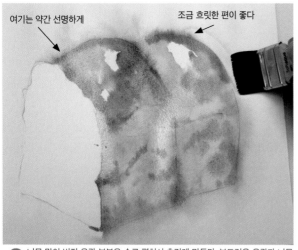

여기는 약간 선명하게

조금 흐릿한 편이 좋다

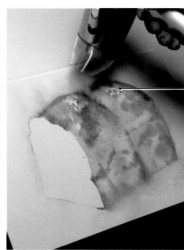

하이라이트 주변은 붓을 세워서 점을 찍듯이 색을 올리고 형태를 다듬었다. 로 시에나+번트 시에나를 사용.

4 더 이상 번지지 않도록 드라이어로 말린다.

3 너무 많이 번진 윤곽 부분은 솔로 펼쳐서 흐리게 만든다. 부드러운 윤곽과 너무 많이 번진 윤곽을 조절.

③ 굽힌 색이 흐려지게 덧칠하고 형태를 잡는다

퍼머넌트 알리자린 크림슨+번트 시에나+프렌치 울트라 마린을 가볍게 섞는다.

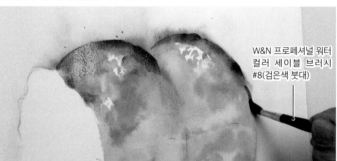

W&N 프로페셔널 워터 컬러 세이블 브러시 #8(검은색 붓대)

1 단면이 마르면 색을 덧칠해 윤곽을 다듬으면서 형태를 잡는다.

2 윤곽선이 남지 않도록 물을 머금은 솔을 써서 빵 안쪽 방향으로 흐릿하게 다듬는다.

면상필로 코발트 블루를 푼다.

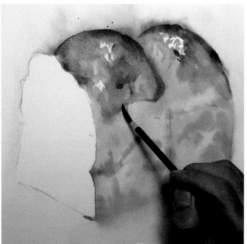

3 빵 옆면의 경계 부분에 있는 주름을 연한 색으로 그린다.

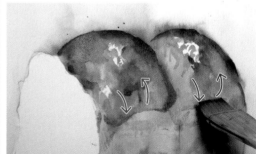

4 빵 위쪽 부풀어오른 부분에서 경계 부분으로 이어지는 주름을 물을 머금은 솔로 흐릿하게 다듬는다.

5 윤곽뿐 아니라 굽힌 부분 전체에 번트 시에나+퍼머넌트 알리자린 크림슨을 칠하고, 솔로 흐릿하게 다듬는다.

주름에 묘사를 더하자

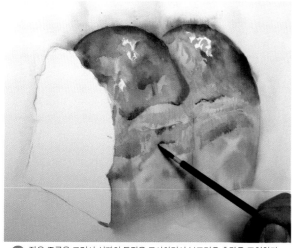

6 작은 주름을 그려서 식빵의 특징을 묘사하면서 부드러운 촉감을 표현한다.

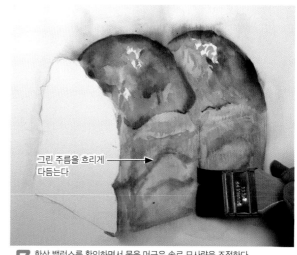

그린 주름을 흐리게 다듬는다

7 항상 밸런스를 확인하면서 물을 머금은 솔로 묘사량을 조절한다.

8 터치가 세밀해질수록 조절하기가 어렵다. 물을 머금은 솔로 흐리게 다듬으면 자연스러워진다.

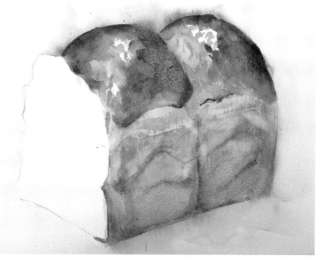

9 전체에 색을 칠하고 다듬었으면, 화면을 말린다.

④ 단면과 기포를 표현하고 완성한다

① 번트 시에나

② 카드뮴 오렌지

①갈색과 ②귤색을 섞어 빵의 단면 테두리에 색을 칠한다.

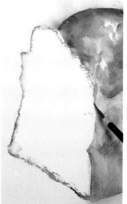

단면의 흰색은 그대로 남겨뒀지만 빵껍질과 단면 사이에 해당하는 몇 밀리미터쯤 되는 부분에는 다양한 변화를 주었습니다

1 빵 단면을 면상필로 흐릿하게 그린다. 드라이 브러시 느낌으로 그린 다음, 물을 머금은 솔로 두드리듯이 부분적으로 흐릿하게 다듬는다.

기포를 흐릿하게 넣어 질감을 살리자

망가니즈 블루 휴+카드뮴 스칼렛+로 시에나를 섞어서 연한 색을 만든다.

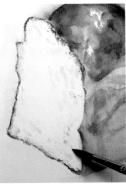
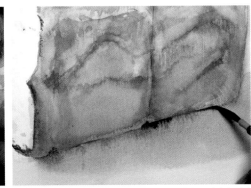

2 빵 단면의 기포를 그린다. 조금씩 크기와 색을 조절하면서 기포를 묘사한다. 너무 진할 때는 티슈로 가볍게 닦아낸다.

3 코발트 블루+카드뮴 스칼렛으로 음영(그림자)을 더한다. 빵과 테이블의 접지면을 부분적으로 진하게 칠한다.

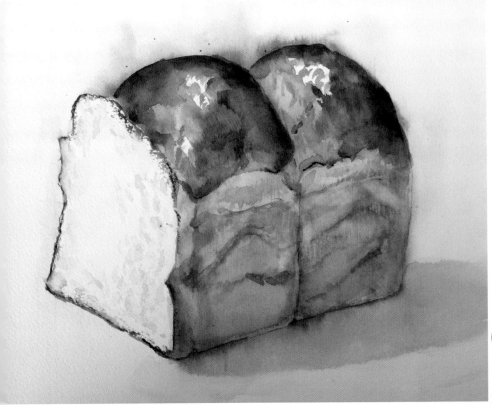

워터포드 수채화지 미색 중목 300g F4(24×33㎝)

완성!

4 테이블의 음영(그림자)은 2가지 색을 가볍게 섞고 솔로 대강 그렸다.

보충 …빵 선택과 밑그림 그리는 요령

위쪽이 둥글게 부푼 식빵. 식빵을 선택할 때는 굽힌 부분에 변화가 있는 것이 좋다. 농담과 색감으로 변화를 표현할 수 있어서 그리기 쉽다. 위쪽 빵이 부푼 부분, 옆면, 단면의 색 차이와 질감 차이를 잘 관찰하자. 빛의 영향을 고려해 세 부분의 차이를 살리는 것이 중요하다.

건포도가 들어 있는 빵도 악센트가 있어서 그려보면 재미있다.

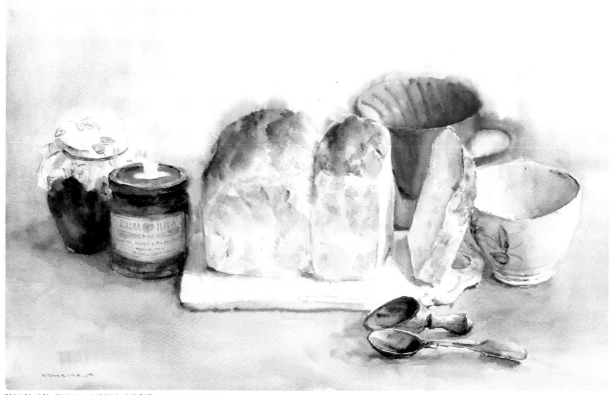

『일요일 아침』 워터포드 수채화지 미색 황목 300g 33.5×53.8㎝
식빵을 손으로 집었을 때 느껴지는 부드러움을 밝은 배경으로 번지는 윤곽으로 표현. 빛의 영향을 관찰하고, 그늘진 단면과 밝은 단면의 대비를 넣는다. 음영이 너무 진해지지 않도록 주의하면서 그렸다.

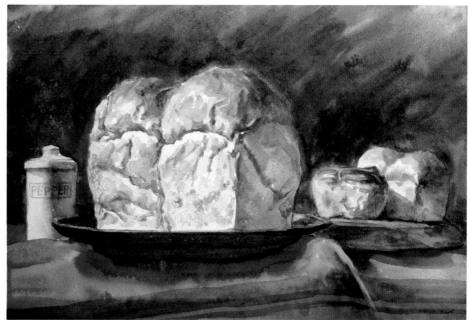

『영국 빵』 파브리아노 수채화지 TW 황목 300g 26.9×40.9㎝
모티브를 보는 눈높이를 낮춰서, 높이 솟은 영국 빵을 아래에서 위로 산처럼 올려다보는 구도로 만들어 명암과 질감을 강조. 배경을 어둡게 하고 덧칠로 빵의 부드러움보다는 껍질의 거친 느낌에 무게를 두어 표현해 보았다.

공략 포인트···진한 색상, 까슬까슬한 표면 묘사

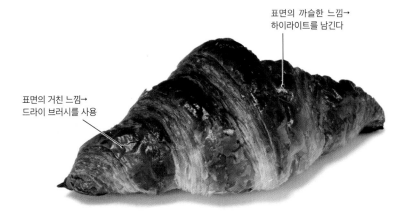

표면의 까슬한 느낌→
하이라이트를 남긴다

표면의 거친 느낌→
드라이 브러시를 사용

┌─10색 중 8색 사용─┐

- ☑ 프렌치 울트라 마린
- ☑ 코발트 블루
- ☑ 망가니즈 블루 휴
- ☐ 퍼머넌트 샙 그린
- ☑ 번트 시에나
- ☑ 로 시에나
- ☐ 윈저 옐로
- ☑ 카드뮴 오렌지
- ☑ 카드뮴 스칼렛
- ☑ 퍼머넌트 알리자린 크림슨

빵 전체의 부드러운 분위기와 작은 굴곡이 가득한 표면의 질감이 모두 느껴지도록 물을 바를 부분은 제한한다. 사용한 색은 식빵과 같은 8가지다.

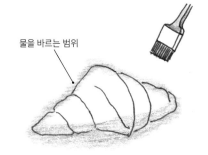

물을 바르는 범위

그늘진 곳은 wet in wet으로 그린다.

제작 순서

① 바깥쪽과 아래쪽에 물을 바르고 wet in wet

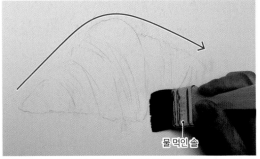

물 먹인 솔

1 연필로 크루아상의 큰 층을 그린 뒤에 빵의 윤곽을 따라서 3㎝정도 폭으로 물을 바른다(빵 선화의 실제 크기는 약 13X22cm). 번들거리는 하이라이트 부분은 물을 바르지 않는다.

①로 시에나와 ②카드뮴 오렌지를 팔레트에서 가볍게 섞는다.

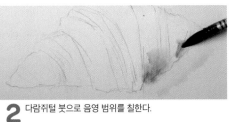

2 다람쥐털 붓으로 음영 범위를 칠한다.

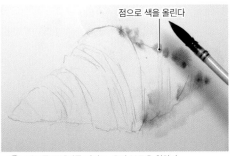

점으로 색을 올린다

3 카드뮴 오렌지를 더하고, 윤곽 부근을 칠한다.

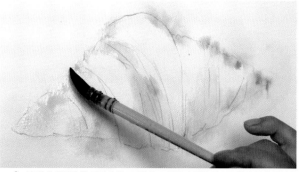

4 첫 번째 채색은 빵 전체의 부드러움을 표현하기 위한 것으로 빵의 중심 부분은 칠하지 않는다.

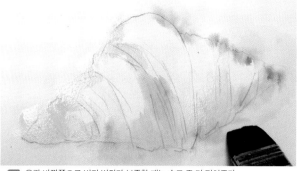

5 윤곽 바깥쪽으로 번진 범위가 부족할 때는 솔로 좀 더 펼쳐준다.

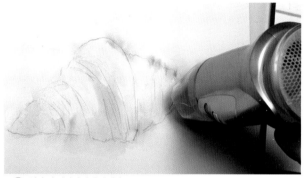

6 일단 더 번지지 않게 말린다.

7 연한 베이스색을 칠한 상태. 하이라이트 부분에 색이 번지지 않았는지 확인.

② 드라이 브러시로 밝은 부분을 그린다

튜브에서 번트 시엔나를 짜고 바로 프로페셔널 워터컬러 세이블 브러시 #8(검은색 붓대)에 묻힌다.

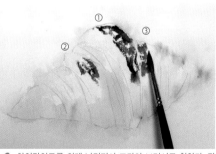

1 하이라이트를 희게 남기면서 드라이 브러시로 칠한다. 각 덩어리의 윗부분을 차례로 만든다.

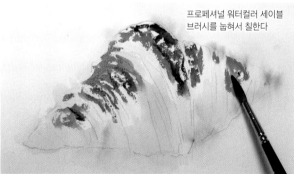

프로페셔널 워터컬러 세이블 브러시를 눕혀서 칠한다

2 위치에 따라서 카드뮴 오렌지를 사용한다.

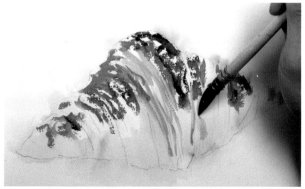

3 크루아상의 층이 보이는 부분은 다람쥐털 붓으로 로 시에나나 카드뮴 오렌지를 칠한다.

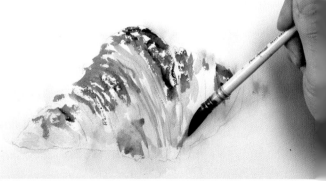

4 물감에 물을 많이 타서 부드러운 붓놀림으로 길고 가늘게 그린다.

③ 가늘고 긴 진한 색과 음영색을 덧칠한다

코발트 블루+번트 시에나+카드뮴 스칼렛을 섞는다.

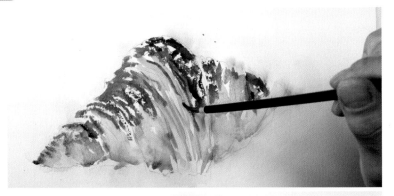

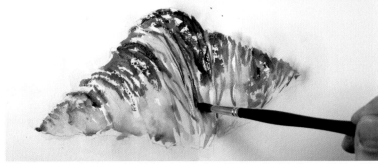

1 면상필이나 콜린스키 붓을 사용. 붓대 꼬리 부분을 잡고 진한 곳을 구불구불한 선으로 그린다(14페이지의 필법을 참조).

망가니즈 블루 휴를 W&N 코트만 브러시 111(파란색 붓대)로 푼다.

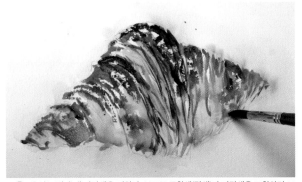

2 음영(그림자)에 파란색을 더한다. 보조로 주황색(갈색)과 파란색을 조합하면 크루아상의 색이 좀 더 생생해진다.

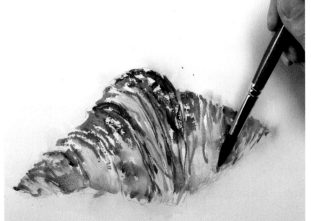

3 로 시에나+카드뮴 스칼렛으로 색을 넓게 펼친다. W&N 셉터 골드 II 브러시 101(빨간색 붓대)을 사용.

4 전체에 색을 칠한 상태. 선을 반복적으로 그어 크루아상의 층이 보이는 부분을 그리고보니 전체의 색감 차이가 적어졌다. 마르기 전에는 물감의 색을 걷어낼 수 있으므로 수정에 들어간다.

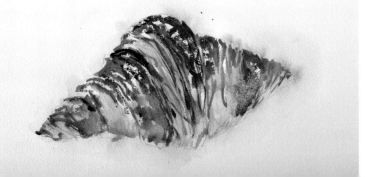

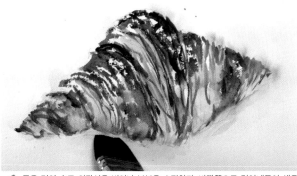

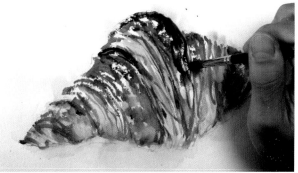

1 물을 먹인 솔로 외곽선을 벗어난 부분을 수정한다. 바깥쪽으로 걷어내듯이 색을 닦는다.

2 진하게 굽힌 색을 과감하게 더해 강약을 살린다. 프렌치 울트라 마린+퍼머넌트 알리자린 크림슨으로 악센트를 더한다.

평붓으로 색을 수정해 보자

3 물을 머금은 나일론 재질의 평붓을 손가락으로 눌러서 넓게 펼친다.

칠한 색을 지우듯이 걷어 내면 색감이 연해진다.

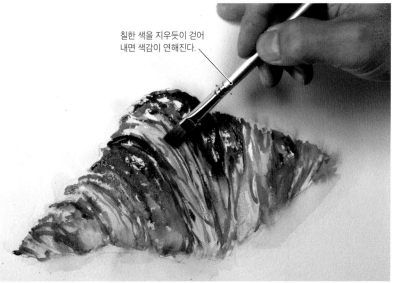

4 평붓의 끝을 세로 방향으로 세워서 선을 그리듯이 색을 걷어낸다.

코발트 블루와 카드뮴 스칼렛을 섞는다. 진한 부분이나 테이블의 음영(그림자)색으로 쓴다.

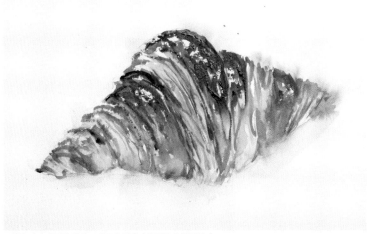

5 진하게 굽힌 색을 군데군데 칠하면 빵 몸통은 완성이다.

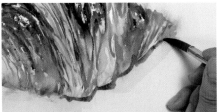

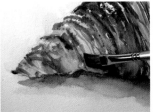

2 물을 먹인 솔로 그림자를 흐릿하게 다듬는다. 평붓으로 군데군데 색을 빼서 음영(그림자)색을 조절한다.

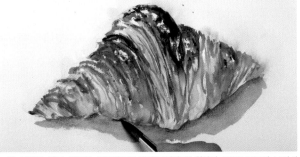

1 코발트 블루+카드뮴 스칼렛으로 음영(그림자)을 칠한다. W&N 코트만 브러시 111(파란색 붓대)로 빵 밑을 어둡게 그린다. 빵에서 멀어질수록 점점 연해지게 한다.

3 색이 빠진 부분을 티슈로 약간 더 닦아내고, 푸르스름한 색을 더해가며 세밀하게 조절한다.

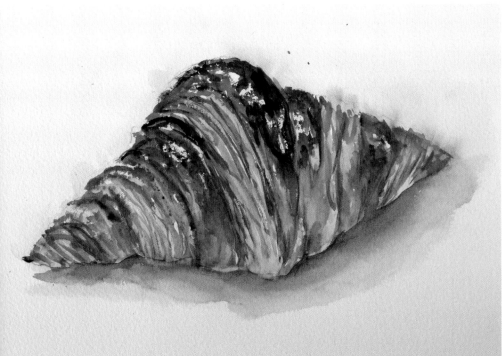

완성!

4 표면의 번들거리는 질감이 강해지도록 진한 물감을 많이 사용했다. 굽힌 색이 진하고 높이 차이가 선명한 크루아상을 선택해서 그렸다.

워터포드 수채화지 미색 중목 300g F4(24×33㎝)

보충 …빵 종류에 맞춰 물을 바르는 범위를 조절하자

표면이 부드러운 빵도, 촉감이 단단한 프랑스빵도 묘사할 때는 대부분 wet in wet으로 시작한다. 화면 전체에 물을 바를지, 부분적으로 바를지 계획적으로 진행하자!

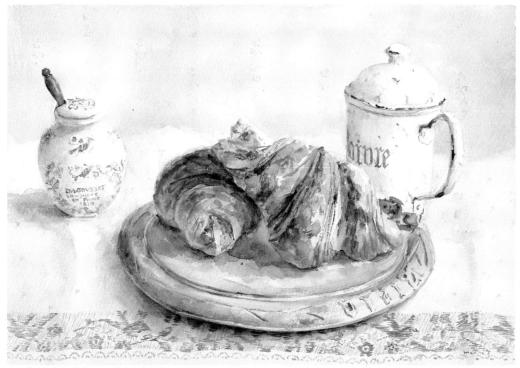

「2가지 크루아상」 워터포드 수채화지 미색 황목 300g 27×39.5㎝
크루아상을 겹쳐놓았다. 위에 있는 크루아상은 꼼꼼하게, 밑에 있는 크루아상은 약간 간략하게 그리고, 세부 묘사 정도에 차이를 두어 표현.

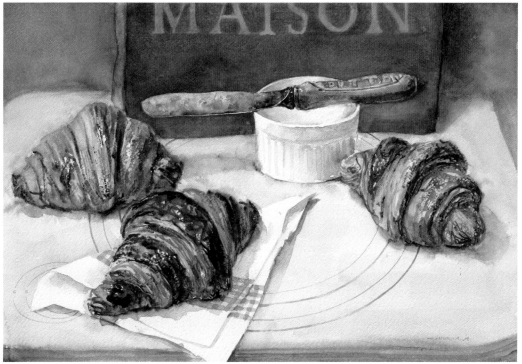

「세 크루아상」 파브리아노 수채화지 TW 황목 300g 26.8×40㎝
크루아상 제조 방법을 고려해 층 부분이나 접힌 형태의 법칙을 파악하는 것이 중요하다. 각 크루아상의 개성이 드러나게 그리자!

공략 포인트…짙은 색과 옅은 색의 차이, 거친 표면 질감

10색 중 8색 사용

- ☑ 프렌치 울트라 마린
- ☑ 코발트 블루
- ☑ 망가니즈 블루 휴
- ☐ 퍼머넌트 샙 그린
- ☑ 번트 시에나
- ☑ 로 시에나
- ☐ 윈저 옐로
- ☑ 카드뮴 오렌지
- ☑ 카드뮴 스칼렛
- ☑ 퍼머넌트 알리자린 크림슨

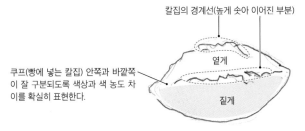

칼집의 경계선(높게 솟아 이어진 부분)

옅게

쿠프(빵에 넣는 칼집) 안쪽과 바깥쪽
이 잘 구분되도록 색상과 색 농도 차
이를 확실히 표현한다.

짙게

질감은 전체적으로 거칠게

이 빵은 홈(빵 제조 과정에서 넣은 칼집의 흔적) 안쪽과 바깥쪽의 질감 차이
가 거의 없다. 안쪽과 바깥쪽 모두 드라이 브러시로 거친 느낌을 살린다.

제작 순서

1 전체에 물을 바르고 wet in wet

윤곽 바깥쪽까지 물을 바른다.

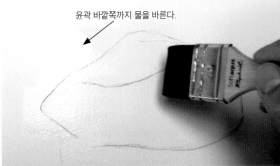

로 시에나

물을 머금은 양모 솔(하얀
색)로 물감을 덜어서 팔레
트에서 연한 색으로 조절.

1 형태가 바뀌는 부분(경계선)을 파악하고 2B 연필로 밑그림을 그린 다음, 윤곽
선보다 넓게 물을 바른다.

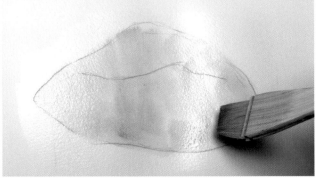

2 로 시에나를 물에 풀어서 wet in wet으로 그린다. 여기까지는 롤빵과 순서가 같지만,
이번에는 솔을 사용해 번짐 기법을 적극 활용할 예정이다. 솔을 사용하면 세밀한 조
절은 힘든 반면, 작업이 빠르고 재미있는 결과가 나올 때가 있다..

② 음영과 굽힌 색을 칠한다

망가니즈 블루 휴에 번트 시에나를 약간 더해 W&N 코트만 브러시 111(파란색 붓대)로 음영색을 만든다.

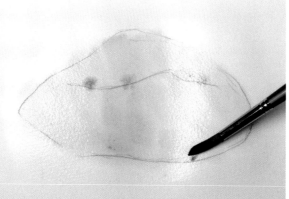

1 빵의 색에 깊이가 생기도록 빵의 홈과 아래쪽에 음영색을 더한다.

솔끝으로 카드뮴 오렌지를 듬뿍 찍는다.

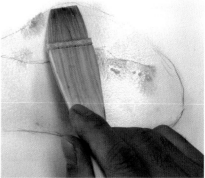

2 빵 형태를 따라서 솔 끝을 도장처럼 찍어 색을 칠한다 (15페이지의 필법 참조).

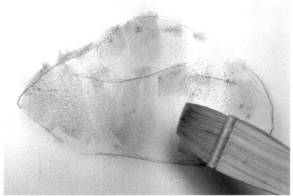

3 연한 카드뮴 오렌지를 빵 몸통에 칠한다.

①번트 시에나

②프렌치 울트라 마린

W&N 셉터 골드 II 브러시 101(빨간색 붓대)로 ①갈색에 소량의 ②파란색을 더해 어두운 갈색을 만든다.

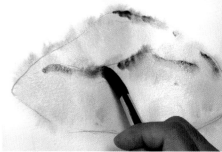

4 홈의 경계에 어두운 갈색을 칠한다. 단조로워지지 않도록 군데군데 틈을 만드는 것이 중요.

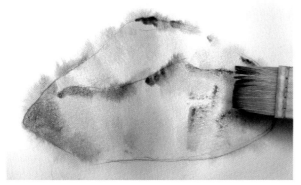

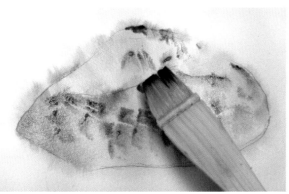

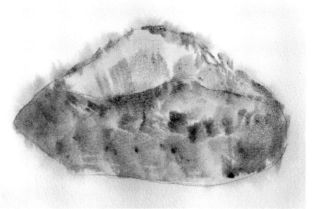

5 지면이 마르기 전에 빵 몸통에 변화를 더한다. wet in wet으로 그릴 때는 물이 어떻게 움직이느냐가 결과를 좌우하므로 따라가므로, 완벽한 번짐을 기대하지 말 것.

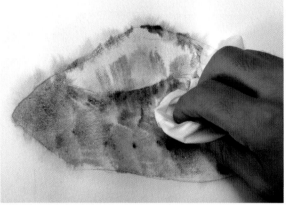

6 너무 많이 번져서 단조로울 때는 막 구긴 티슈로 **톡톡** 찍어서 가볍게 색을 덜어내면 붓이나 솔과는 다른 얼룩으로 색다른 느낌을 더할 수 있다.

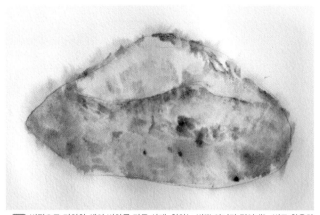

7 번짐으로 다양한 색의 변화를 만든 상태. 칠하는 법뿐 아니라 덜어내는 법도 활용하자(24페이지 참조).

8 일단 말린다. 연필로 그린 밑그림을 흐릿하게 지운다(완성했을 때 연필선이 눈에 띄지 않을 정도로).

③ **드라이 브러시로 거친 부분을 그린다**

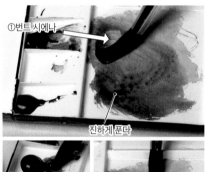

①번트 시에나

진하게 푼다

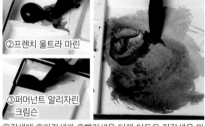

②프렌치 울트라 마린

③퍼머넌트 알리자린 크림슨

①갈색에 ②파란색과 ③빨간색을 더해 어두운 적갈색을 만든다. W&N 셉터 골드 Ⅱ 브러시 101(빨간색 붓대)로 혼색.

1 거친 질감을 어두운 적갈색을 만들어 드라이 브러시로 묘사한다. 티슈로 붓털과 붓대의 연결부위 쪽을 눌러서 수분량을 줄인다.

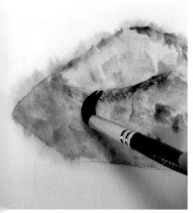

2 홈의 경계 부분을 드라이 브러시로 그린다.

3 윤곽 부근은 표현 효과가 지나치지 않도록 주의.

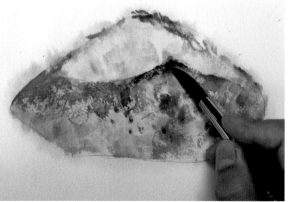

4 붓끝이나 옆면 등 사용하는 위치에 따라서 붓 사용법에 차이를 둔다.

4 음영을 다듬는다

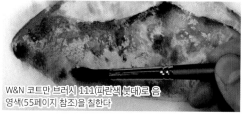

W&N 코트만 브러시 111(파란색 붓대)로 음영색(55페이지 참조)을 칠한다

홈 안쪽 면에도 칠한다

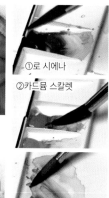

①로 시에나

②카드뮴 스칼렛

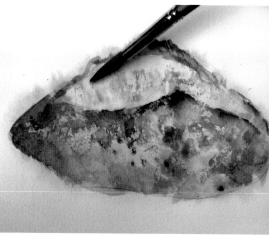

1 빵 몸통 아랫부분의 음영(그늘)에는 드라이 브러시를 쓰지 않는다. 빛을 받는 밝은 부분과 빛을 받지 않는 어두운 부분 양쪽 모두에 드라이 브러시를 사용하면 입체감이 없어 밋밋해 보인다.

①로 시에나와 ②카드뮴 스칼렛+번트 시에나를 섞는다.

2 붓 옆면으로 홈 내부를 스치듯 칠한다. 바깥쪽보다 밝은 색을 사용.

같은 W&N 코트만 브러시 111(파란색 붓대)로 코발트 블루를 찍어서 파란색을 더한다.

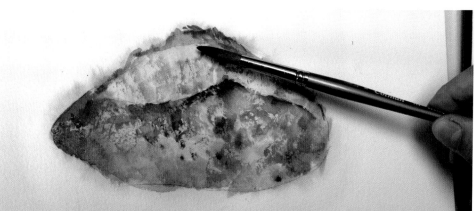

3 홈 내부에 군데군데 파란색을 더한 색을 칠한다. 몸통에 비해 전체적으로 색감이 밝지만, 거친 느낌이 필요하므로 진해지지 않도록 물을 많이 섞은 색으로 그린다.

5 테이블에 드리운 그림자를 흐릿하게 다듬고 완성한다

코발트 블루+카드뮴 스칼렛으로 음영색(그림자)을 만든다.

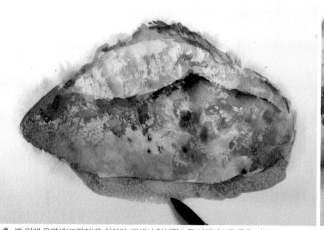

1 빵 밑에 음영색(그림자)을 칠한다. 빵에서 멀어질수록 연해지도록 물을 머금은 솔로 흐리게 다듬는다.

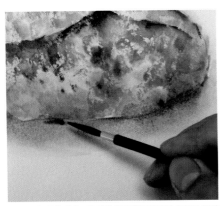
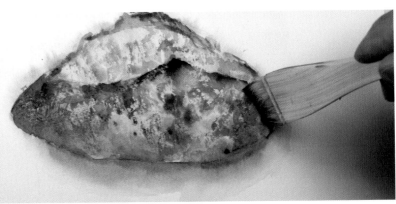

2 빵 밑에 악센트인 진한 음영색(그림자)을 칠한다. 면상필을 사용한다.

3 음영(그림자)과 빵 몸통 사이의 경계 부분이 서로 부드럽게 이어져 보이도록 솔로 흐릿하게 다듬는다. 양모 솔로색을 덧칠해 색감을 조절한다.

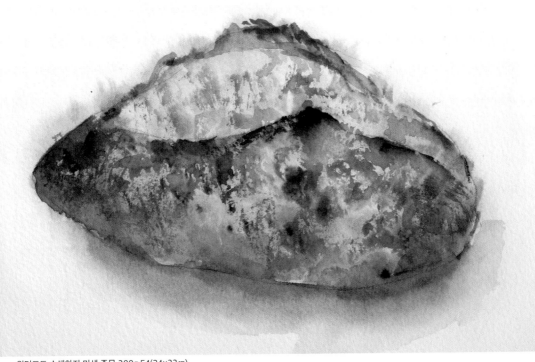

완성!

4 쿠페를 응용하면 바게트 같은 다른 프랑스빵도 그릴 수 있다.

워터포드 수채화지 미색 중목 300g F4(24×33cm)

보충 …**솔 사용법**

세워서 선을 긋는다

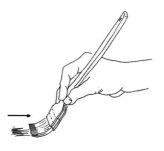

눕혀서 넓은 면을 칠하거나 스친 흔적을 만든다.

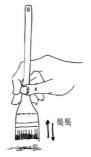

도장 찍듯 찍는다

솔은 넓고 납작한 면으로 빠르게 칠할 수 있을 뿐 아니라 다양한 묘사가 가능하다(15페이지 「솔의 6가지 필법」 참조). 63페이지의 내용을 참고해 스치듯 그리는 방법도 활용해 보자.

복습…쿠페 그리는 법이 표면이 거친 빵의 기본

쿠페를 그리는 과정에는 프랑스빵 그리는 법의 기본 법칙이 담겨 있습니다. 바게 트나 바타르처럼 홈(사선 모양 칼집)이 있는 빵 등 응용 범위가 넓으므로 꼭 다시 복습해보세요. wet in wet이나 드라이 브러시 기법을 마스터하면 쉽게 거친 질감 을 표현할 수 있습니다.

쿠페에는 중앙에 큰 홈(칼집)이 있다. 그 홈 부분에 치즈나 베이컨을 넣은 것 등 쿠페에서 파생된 빵도 많이 있다.

1 연필로 밑그림(2B 연필을 사용).

wet in wet

물을 머금은 솔 사용

물

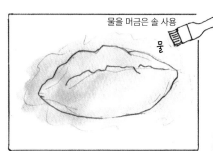

2 빵 윤곽을 벗어나는 범위까지 물을 바른다. 색이 윤곽 바깥쪽으로 번지면 부드러운 인상이 된다.

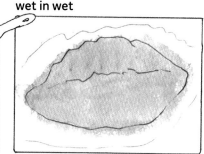

3 첫 번째 색을 칠한다. 빵을 관찰하고 베이스색을 사용해 wet in wet으로 그린다.

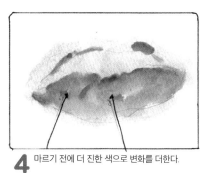

4 마르기 전에 더 진한 색으로 변화를 더한다.

색이 주변으로 너무 넓게 번지면 티슈로 닦는다. 아래쪽은 음영(그림자)이므로 넓게 번져도 상관없다.

적당한 상태에서 더 이상 번지지 않게 말린다

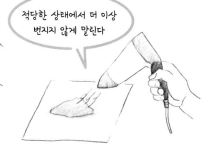

드라이어로 말린다

지우개로 밑그림을 흐릿하게 지운다.

드라이 브러시

5 드라이 브러시로 거친 질감을 묘사한다.

물감을 너무 많이 칠한 부분은 티슈를 구겨서 불규칙하게 닦아낸다.

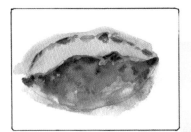

6 음영(그림자)에 파란색을
더한다.

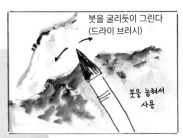

붓을 굴리듯이 그린다
(드라이 브러시)

붓을 눕혀서
사용

붓을 눕혀서 사용한다

드라이 브러시 요령

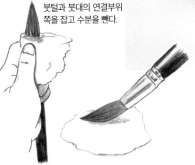

붓털과 붓대의 연결부위
쪽을 잡고 수분을 뺀다.

붓 옆면을 티슈나 헝겊에 눌러서
수분을 조절해도 된다.

7 질감을 더한다.

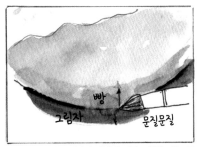

빵

그림자

문질문질

빵 아랫부분과 그림자의 경계가 너무 또렷할 때는 그
림자가 마르기 전에 물을 머금은 붓을 사용해 빵 쪽으
로 흐릿하게 다듬는다.

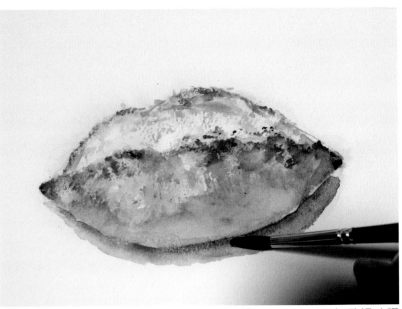

8 테이블 위로 드리운 빵 그림자를 아래쪽
에 표현해준다.

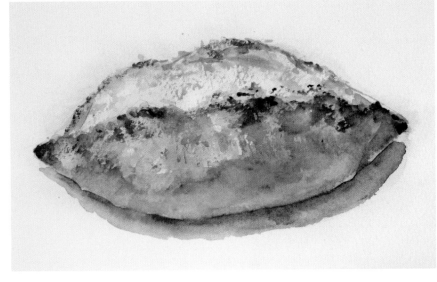

완성!

9 붓이든 솔이든, wet in wet 기법과 드라이
브러시를 잘 활용해 질감 표현을 마스터해
보자!

『레드 라인』 달러로니 랭턴 프레스티지(Daler-Rowney The Langton Prestige) 수채화지 중목 300g 24.3×55.8㎝
전체적으로 밝은 그림이지만, 왼쪽에서 들어오는 빛으로 입체를 표현했다.

『도미닉 빵집의 루스틱』 파브리아노 수채화지 TW 황목 300g 26.8×40.5㎝
루스틱은 프랑스빵의 일종. 속에 든 재료와 쿠프(빵에 넣는 칼집)를 다양한 색과 형태로 그려 보았다.

공략 포인트···3개의 홈

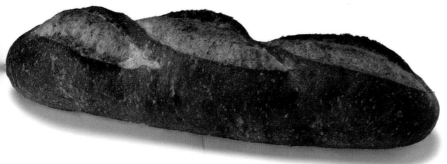

┌─ **10색 중 7색 사용** ─┐

- ☑ 프렌치 울트라 마린
- ☑ 코발트 블루
- ☐ 망가니즈 블루 휴
- ☐ 퍼머넌트 샙 그린
- ☑ 번트 시에나
- ☑ 로 시에나
- ☐ 윈저 옐로
- ☑ 카드뮴 오렌지
- ☑ 카드뮴 스칼렛
- ☑ 퍼머넌트 알리자린 크림슨

바타르를 그리는 요령
쿠페 그리는 법을 응용하면 3개의 홈이 있는 빵, 바타르를
그릴 수 있다. 큰 빵은 큰 솔로 대담하게 그리자.

제작 순서

1 전체에 물을 바르고 wet in wet

물을 먹인 솔로 윤곽 바깥쪽까지 물을 바른다

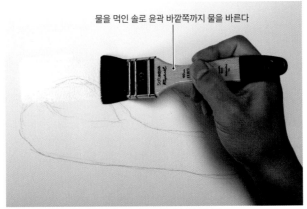

1 연필(2B)로 밑그림을 그리고, 큰 솔로 물을 충분히 바른다.

①로 시에나
②번트 시에나
물감 ①과 ②를 솔로 찍
어, 팔레트에서 연하게 농
도 조절.

얼룩이 져도 괜찮다

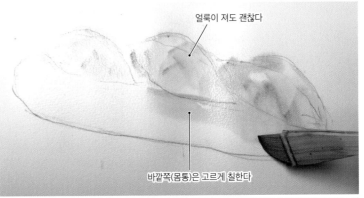

바깥쪽(몸통)은 고르게 칠한다

2 로 시에나와 번트 시에나를 가볍게 섞는다. 농담의 변화를 살리면서 양모 솔로 과감하게 베이스색
을 칠한다.

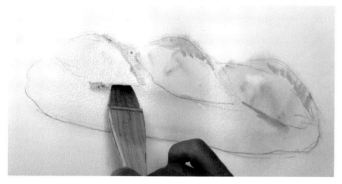

3 같은 솔로 번트 시에나를 찍고 프렌치 울트라 마린을 조금 더한다. 마르기 전에 **홈**의 가장자리 등에 색을 칠한다.

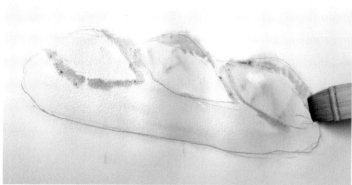

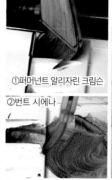

①퍼머넌트 알리자린 크림슨

②번트 시에나

①과 ②를 섞고 코발트 블루를 더해 진한 색을 만든다.

4 홈 안쪽의 경계도 같은 색으로 변화를 만들면서 칠한다. 형태를 따라서 솔을 가로/세로로 움직 이면 칠하기 쉽다.

5 바깥쪽(빵 몸통 방향)으로 더 진한 색을 올린다.

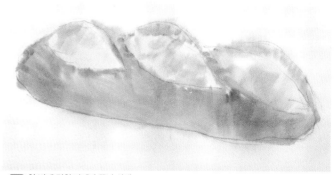

6 솔 끝부분만 쓰는 것이 아니라 솔을 눕혀서 넓은 붓털 전체로 도장 찍 듯 찍어 색을 올린다. 올린 색이 번지게 가볍게 펼쳐준다.

7 첫 번째 밑칠 단계가 끝난 상태.

② 드라이 브러시로 덧칠한다

솔로 색을 올린다 →
물을 묻혀서 흐리게 다듬는다

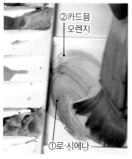

②카드뮴 오렌지

①로 시에나

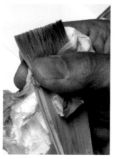

8 드라이어로 말린다.

①과 ②에 번트 시에나를 더해 혼색 한다.

1 물감을 묻힌 솔의 솔대 연결부위를 티슈로 눌러 서 수분을 조금 뺀다.

2 스치듯 칠하고, 물을 머금은 솔을 써서 음영(그늘) 쪽으로 흐리게 다듬는다. 굽힌 색을 더하면서 질감을 살린다.

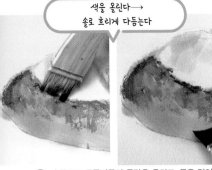

색을 올린다→
솔로 흐리게 다듬는다

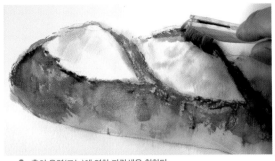

3 솔끝으로 두들기듯이 물감을 올리고, 물을 먹인 솔로 음영 부분을 흐리게 다듬는다.

코발트 블루를 덜고 물을 섞어서 연한 파란색을 만든다.

4 홈의 음영(그늘)에 연한 파란색을 칠한다.

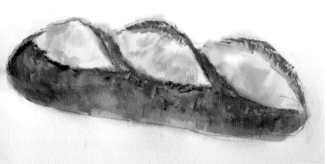

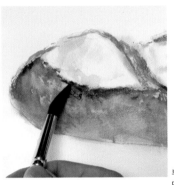

5 여기까지 솔만 사용해서 빠르게 그렸다.

6 W&N 셉터 골드 II 브러시 101(빨간색 붓대)로 홈 테두리 부분을 묘사하고, 드라이어로 한 차례 말린다.

③ 밝은 면의 질감을 묘사한다

1 솔을 손가락으로 벌려서 가볍게 스치듯이 홈의 밝은 부분을 그린다.

2 홈의 경계 부분에 붓으로 음영을 넣어 입체감을 살린다. 코발트 블루와 번트 시에나를 섞어서 W&N 코트만 브러시 111(파란색 붓대)로 선을 그린다.

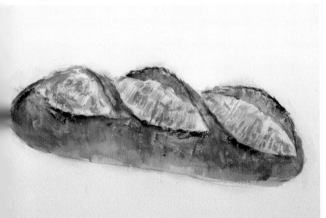

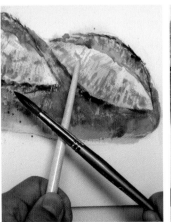

3 홈 내부의 밝은 면에 방향을 생각하면서 솔로 선을 넣어 보았다.

4 뿌리기(26페이지 참조)로 물감을 올린다. 때리기(붓대를 때려서 물감을 뿌리는 방식)와 스프레이(탄성이 강한 나일론 재질 붓을 손가락으로 튕기는 방식)로 물감 입자를 원하는 크기로 뿌린다.

④ 테이블에 드리운 그림자를 흐릿하게 다듬고 완성한다

카드뮴 스칼렛과 코발트 블루를 섞어서 음영색을 만든다.

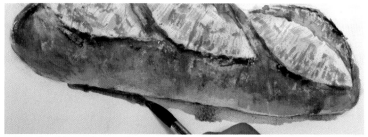

1 음영(그림자)를 그리고 물을 머금은 솔로 펼쳐서 연하게 조절한다.

2 너무 많이 칠한 부분은 물을 묻힌 나일론 재질의 평붓으로 닦아내듯이 수정한다. 수정한 부분은 티슈로 눌러 색을 걷어낸다.

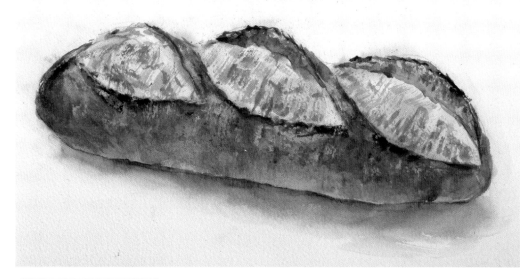

완성!

3 빵이 구워지면 부풀어 오르면서 홈 부분이 갈라지고 팽팽해진다. 홈 내부의 밝은 부분은 솔로 그은 선을 살려서 그렸다.

예제 보고 배우기

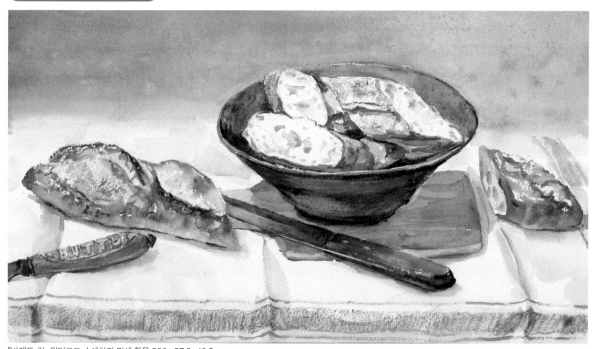

『바게트 컷』 워터포드 수채화지 미색 황목 300g 27.2×49.2㎝
하나의 바게트를 잘라서 좌우에 배치하고 그린 예. 같은 바게트이므로 색감을 통일할 필요가 있지만, 무심코 다른 색이 나오기도 한다. 혼색할 때와 덧칠할 때 양쪽을 동시에 같이 진행해야 하는 것을 기억해 두면 좋다.

🌾 10가지 색 물감만으로 빵 그리기 (7)…캉파뉴

공략 포인트…거친 질감과 가루 표현

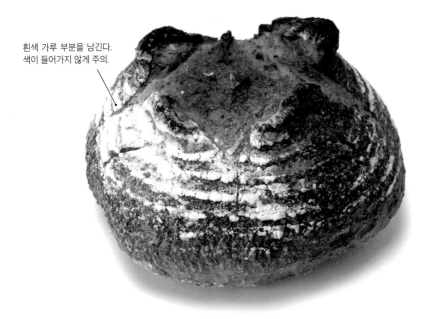

흰색 가루 부분을 남긴다.
색이 들어가지 않게 주의.

10색 중 **7**색 사용

- ☑ 프렌치 울트라 마린
- ☑ 코발트 블루
- ☑ 망가니즈 블루 휴
- ☐ 퍼머넌트 샙 그린
- ☑ 번트 시에나
- ☑ 로 시에나
- ☐ 윈저 옐로
- ☐ 카드뮴 오렌지
- ☑ 카드뮴 스칼렛
- ☑ 퍼머넌트 알리자린 크림슨

캉파뉴는 들러붙지 않도록 밀가루를 뿌린 바구니에 반죽을 넣어 발효시키는 과정을 거치기 때문에 빵에 가루와 바구니의 결이 남아있는 것이 특징이다. 드라이 브러시를 효과적으로 사용해 밀가루 부분을 확실히 남겨보자.

제작 순서

1 처음부터 드라이 브러시로 그린다

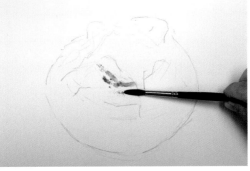

번트 시에나에 퍼머넌트 알리자린 크림슨과 프렌치 울트라 마린을 섞어서 빵의 색을 만든다. W&N 프로페셔널 워터컬러 세이블 브러시(콜린스키 붓)을 사용.

1 물을 적게 섞은 물감을 붓으로 찍어서 드라이 브러시로 스치듯이 그린다. 이번에는 백지 부분을 남기기 쉽도록 탄력 있는 세이블 브러시(콜린스키 붓)을 선택. 드라이 브러시 기법은 28~30페이지의 설명을 참조.

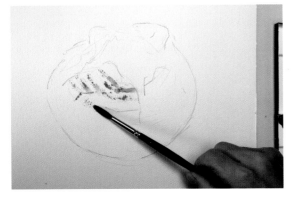

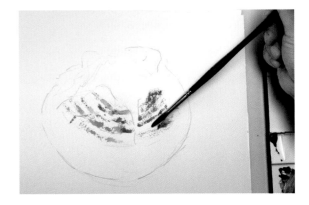

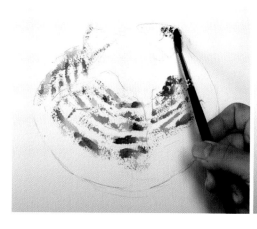
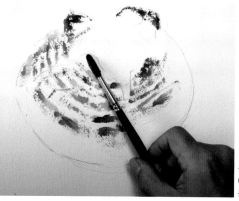

2 흰 부분을 확실히 표현하려
면 우선 처음에는 백지 부분
을 많이 남겨둬야 한다. 갈라진 부분
에 진하게 굽힌 색을 칠하고, 색감의
농담을 조절하면서 그린다.

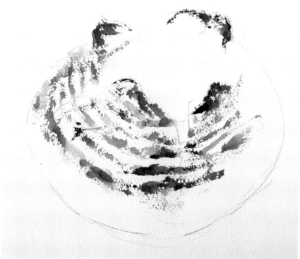

3 위쪽의 드라이 브러시 부분이 끝난 상태. 다음은 물을 많이 섞어 음영(그늘) 부분
을 칠한다.

3 다람쥐털처럼 흡수성이 좋은 붓으로 물감을 듬뿍 찍어서 넓게 칠한다.

② 번짐으로 베이스색을 칠한다

로 시에나와 번트 시에나에 물을 많
이 섞는다. 다람쥐털 붓을 사용.

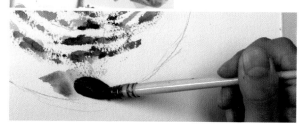

1 넓게 칠할 때는 가볍게
섞은 물감을 붓 전체를
사용해 고르게 칠한다.

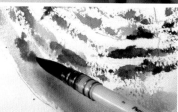

2 부분적으로 색을 번지게 만들 때는 붓끝을 사
용한다. 카드뮴 스칼렛을 조금 더한다.

③ 음영(그늘) 쪽 홈을 칠한다

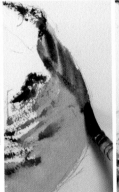

로 시에나와 번트 시에나에 퍼
너먼트 알리자린 크림슨, 프렌
치 울트라 마린을 섞는다.

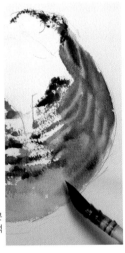

같은 붓으로 코발트 블루와 번트 시에나
를 섞는다.

1 음영 쪽의 면이 마르기 전에 번짐으로 홈을 차례로 칠한다.
둥그스름한 면을 따라서 자연스러운 곡선이 되도록 그린다.

2 음영(그늘)에는 부분
적으로 푸르스름한 색
을 더한다.

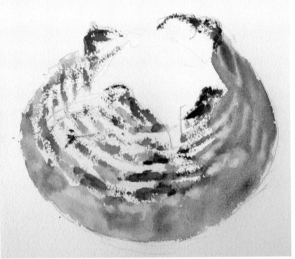

3 홈 형태를 고려해 티슈로
가볍게 눌러서 색을 덜어
내면서 음영 속의 굴곡을 표현.
드라이 브러시와 번짐의 경계를
그린다.

4 밀가루의 흰색 부분을 남기고 오른쪽과 아랫부분을 한 차례 대강 칠한 상태.

④ 번짐으로 내부를 그린다

로 시에나와 번트 시
에나를 섞는다.

1 갈라진 홈 내부를 칠한다. 윗면을 다람쥐털 붓으
로 고르게 칠한다.

2 마르기 전에 번트 시에나를 약간 칠해 굽힌 색과
빵 표면의 굴곡을 표현.

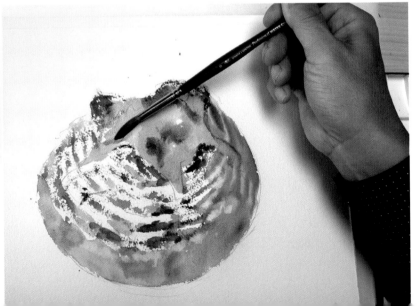

평붓으로 망가니즈 블루 휴를 푼다.

3 부분적으로 망가니즈 블루 휴를 칠한다. 너무 많이 번진 부분과 과하게 진한 부분은 티슈로 가볍게 걷어낸다.

4 마르기 전에 색을 더 칠한다.

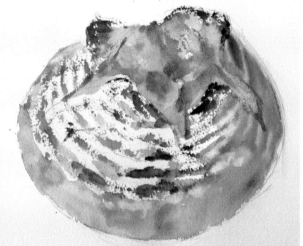

5 전체에 색을 칠했다. wet in wet 작업은 여기까지가 끝이다.

6 드라이어로 말린다. 거친 면과의 차이를 표현하기 위해 음영 쪽은 번진 상태로 둔다.

⑤ 테이블에 드리운 그림자를 흐릿하게 다듬고 완성한다

음영(그림자)색은 카드뮴 스칼렛과 코발트 블루를 섞어서 W&N 코트만 브러시 111(파란색 붓대)로 불그스름한 음영색을 만든다.

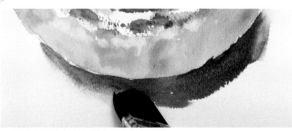

2 물을 먹인 솔로 바깥쪽을 흐리게 다듬는다.

이 부분부터 그린다

1 음영(그림자)의 형태를 진하게 그린다.

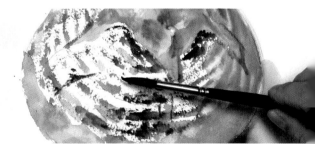

3 결 부분은 붓을 눕혀서 진한 색으로 그려 넣는다. 프렌치 울트라 마린과 번트 시에나를 섞어서 W&N 프로페셔널 워터컬러 세이블 브러시(콜린스키 붓)로 칠한다.

6 뿌리기로 밝은 면의 질감을 강조한다

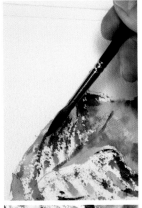

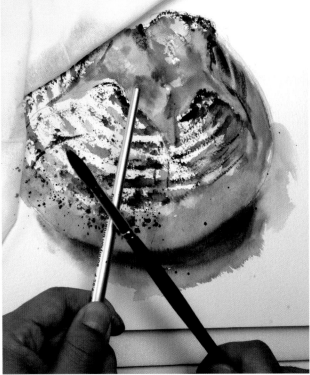

1 윤곽의 가장자리에도 진한 색으로 결을 표현한 다음, 뿌리기를 한다.

2 뿌릴 부분이 아닌 곳은 티슈로 가리면 된다. 큰 입자, 작은 입자의 변화를 만들면서 물감을 뿌린다.

3 불필요한 입자는 티슈로 걷어낸다. 음영 쪽에 연한 색을 덧칠한다.

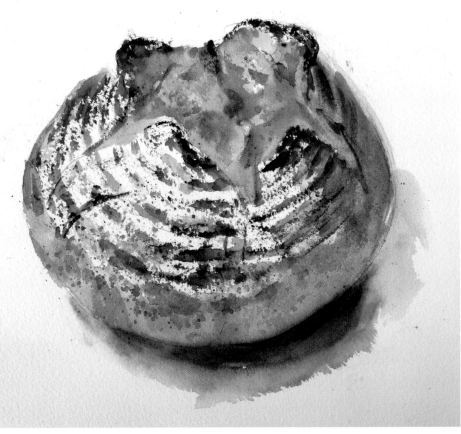

완성!

4 하얀 밀가루 부분을 확실히 남기면 캉파뉴다운 느낌이 생긴다. 백지를 남기고 드라이 브러시로 칠한 부분부터 음영 쪽으로 이어지게 그리면 자연스럽게 그릴 수 있다.

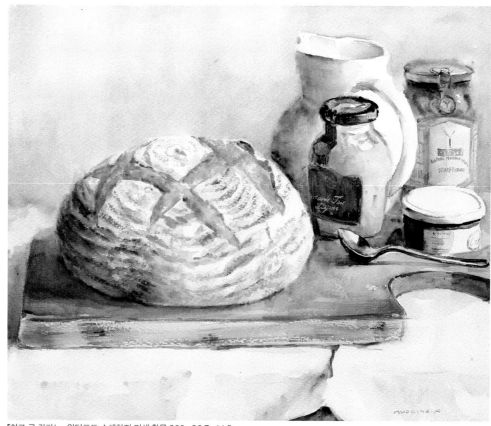

『희고 큰 캉파뉴』 워터포드 수채화지 미색 황목 300g 36.7×44.5㎝
하얀 캉파뉴이지만 음영(그늘) 쪽은 진하게 그려서 존재감을 연출했다.

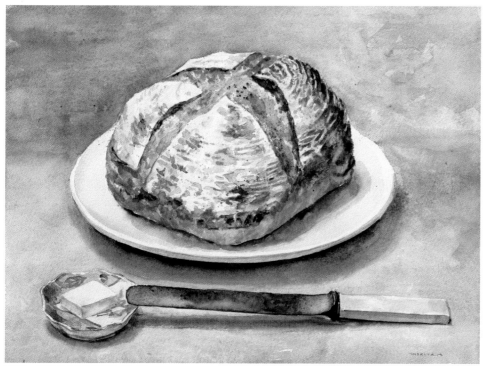

『캉파뉴』 아발론※ 수채화지 300g 27×37㎝
빵을 모티브로 그려보자고 마음먹고 그린 첫 번째 작품. 빛을 받는 부분은 결을 꼼꼼하게 그려서 밀가루 부분과 빵의 질감을 표현했다.

※홀베인사의 수채화지(Holbein Avalon Watercolor Paper), 국내 미유통

공략 포인트…**칼집(홈)과 건포도**

10색 중 **8**색 사용

- ☑ 프렌치 울트라 마린
- ☑ 코발트 블루
- ☑ 망가니즈 블루 휴
- ☐ 퍼머넌트 샙 그린
- ☑ 번트 시에나
- ☑ 로 시에나
- ☐ 윈저 옐로
- ☑ 카드뮴 오렌지
- ☑ 카드뮴 스칼렛
- ☑ 퍼머넌트 알리자린 크림슨

가루의 흰색과 건포도의 검붉은 색이 있고, 형태도 칼집(홈) 때문에 복잡하다. 색과 형태를 자세히 관찰해 보자.

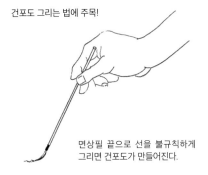

건포도 그리는 법에 주목!

면상필 끝으로 선을 불규칙하게 그리면 건포도가 만들어진다.

제작 순서

① 뿌리기로 시작해서 wet in wet으로

나일론 재질의 평붓을 사용

코발트 블루와 소량의 번트 시에나를 평붓으로 섞는다.

1 연필로 홈의 굴곡을 확실하게 그리고 하얀 가루 부분을 처음부터 뿌리기로 표현.

로 시에나와 번트 시에나를 섞는다.

2 다시 뿌리기를 한다.

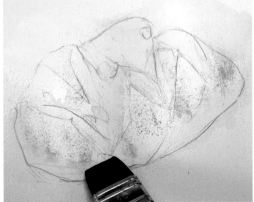

3 뿌리기를 한 하얀 부분을 피해서 물을 바른다.

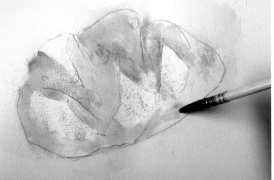

4 다람쥐털 붓으로 빵의 색을 칠한다. 로 시에나와 번트 시에나를 사용해 빵에서 조금 벗어나게 칠한다.

음영(그늘)색은 망가니즈 블루 휴를 사용한다. W&N 코트만 브러시 111(파란색 붓대).

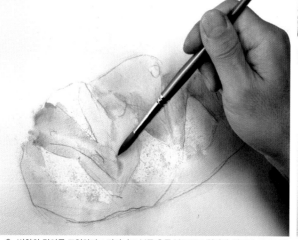

번트 시에나를 W&N 셉터 골드 Ⅱ 브러시 101(빨간색 붓대)로 찍는다.

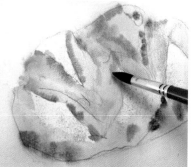

1 변화와 깊이를 표현하려고 망가니즈 블루 휴를 붓끝으로 칠한다. 마르기 전에 좁은 계곡 부분으로 번지게 조절한다.

2 색이 진한 굽힌 부분으로 물감이 번지도록 붓끝으로 조절한다.

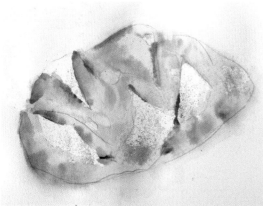

3 굽힌 색도 충분히 칠하고 한 차례 말린다.

3 **드라이 브러시로 거친 느낌을 표현한다**

W&N 콜린스키 붓(검은색 붓대)으로 카드뮴 오렌지를 진하게 푼다.

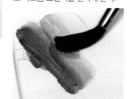

번트 시에나를 더해 섞는다.

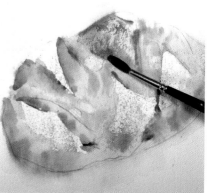

1 드라이 브러시로 빵의 질감을 표현한다. 콜린스키 붓을 눕혀서 그린다.

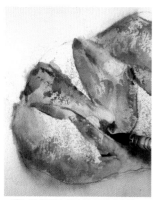

2 빵 형태를 따라서 다람쥐털 붓으로 색을 칠해 음영(그늘)색을 강조한다.

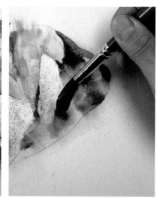

3 W&N 셉터 골드 Ⅱ 브러시 101(빨간색 붓대)로 음영 쪽의 면에 번트 시에나와 프렌치 울트라 마린을 칠한다.

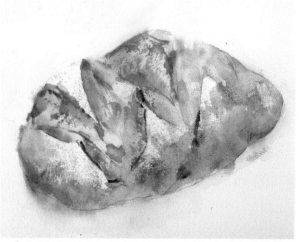

4 드라이 브러시 부분에서 음영(그늘) 부분으로 자연스럽게 이어지도록 번짐을 조절한다. 색의 변화와 명암의 폭을 표현한 상태.

④ 건포도와 테이블에 생긴 그림자를 그려 완성한다

1 건포도는 군데군데 검게 칠한 부분과 하이라이트의 하얀 부분이 가까이 있으면 쭈글쭈글한 느낌이 된다.

퍼머넌트 알리자린 크림슨과 프렌치 울트라 마린을 진하게 섞어서 사용한다.

2 면상필의 끝을 활용해 작은 곡선을 불규칙하게 그려 넣으면 하얀 부분이 윤기로 보인다.

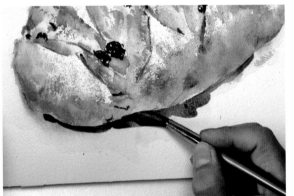

3 카드뮴 스칼렛과 코발트 블루를 섞어서 음영색을 만든다.

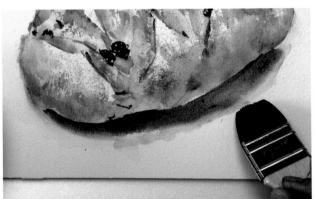

빵 밑에 음영(그림자)을 또렷하게 그린 뒤에 물을 먹인 솔로 흐리게 다듬는다.

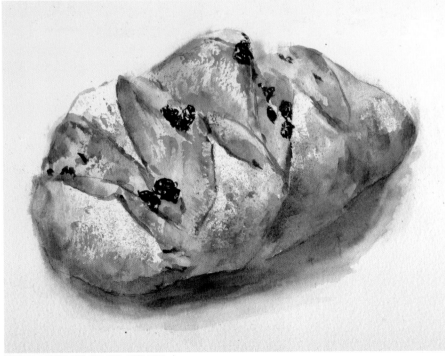

완성!

4 건포도의 검붉은 색과 밀가루의 흰색이 잘 남아 있으면 성공. 지금까지 배운 기법을 폭넓게 활용했다. 밀가루의 흰 빛을 뿌리기, 윤곽의 부드러움을 번짐, 질감은 드라이 브러시를 사용해서 그렸다.

워터포드 수채화지 미색 중목 300g F4(24×33㎝)

제 **3** 장

식탁 위의 다양한 질감 표현

제1장에서 설명한 붓과 솔의 필법과 7가지 기본 기법, 제2장에서 소개한 8종의 빵 제작 순서 등을 충분히 연습했다면, 우리 주변에 있는 질감을 수채화 물감으로 어떻게 그리면 좋을지 알맞은 표현 방법을 자연스레 떠올릴 수 있게 됩니다.

어느 집에나 있는 컵, 스푼, 접시에서 시작해 과일(딸기), 야채(토마토, 양상추) 그리는 법과 재질을 파악하는 방법을 설명합니다.

색이 없는 유리는 특정 색감으로 칠하는 것이 아니라 색의 변화로 그립니다. 투명함이 강하면 윤곽과 입체감을 잡기 힘들 때도 많습니다. 건너편에 물건을 배치하거나 용기에 액체를 넣어 비치는 사물의 색 변화나 왜곡을 활용하면 그리기 쉽습니다. 유리에서만 볼 수 있는 색의 변화를 표현하면 투명함을 연출할 수 있습니다.

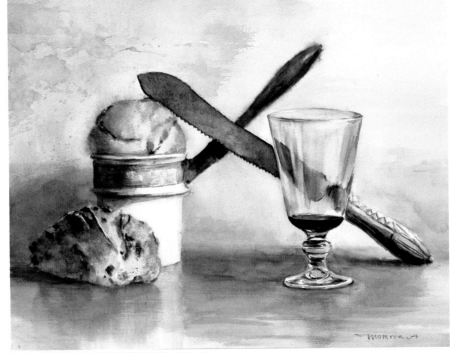

『크로스 빵』 워터포드 수채화지 미색 중목 300g 30.3×40㎝

유리 뒤에 있는 물건은 어둡게 보인다

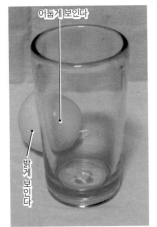

노란색 공은 직접 보면 밝은 색감이지만, 유리를 통해서 보면 회색이 섞인 어두운 색감이 된다.

컵을 위에서 보면…

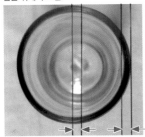

눈으로는 폭이 같아 보여도, 실제 유리의 두께는 위치에 따라서 다르다.

비치는 유리 분석

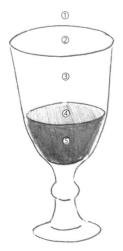

①유리가 없는 배경색

②유리를 한 장 투과한 색

③유리를 두 장 투과한 색

④유리 한 장+공기층+와인색

⑤유리 한 장을 통과한 와인의 색

부분 확대 : 밝은 배경에 놓인 유리

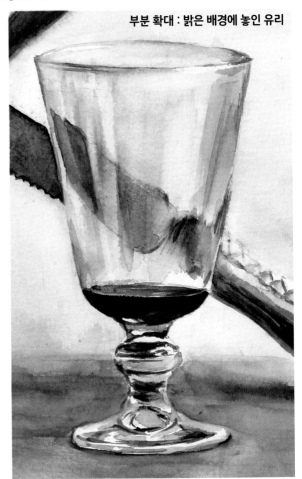

유리 그리는 요령

1 하이라이트를 또렷하게 표현(종이의 흰색을 남기려면 마스킹액을 사용하는 것이 효과적).

2 하이라이트 주변에는 어두운 부분이 함께 이어진다.

3 보는 각도에 따라서 하이라이트의 위치 등이 크게 달라지기 때문에 보는 위치를 고정.

4 주위 환경에 따라서 보이는 색이 달라지므로 색을 확실히 관찰.

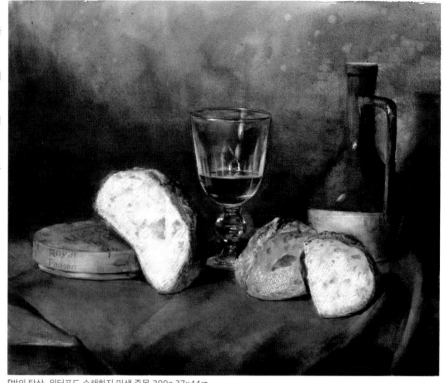

『밤의 탁상』 워터포드 수채화지 미색 중목 300g 37×44cm

유리의 바깥 윤곽(가장자리) 쪽으로 어두워지거나 밝아지므로 자연스럽게 흐려지게 처리한다.

부분 확대 : 어두운 배경에 놓인 유리

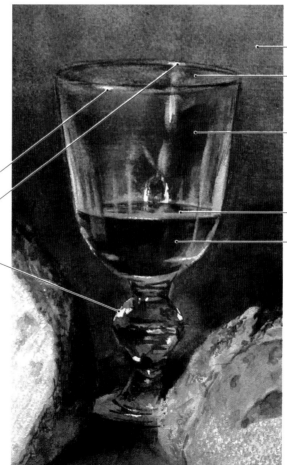

하이라이트를 선택해 또렷하게 그린다

①배경의 어두운 색

②유리를 한 장 투과한 배경

③유리를 두 장 투과한 배경

④유리 한 장+공기층+와인색

⑤유리 한 장을 통과한 와인의 색

하이라이트 주변에 어두운 부분을 만든다

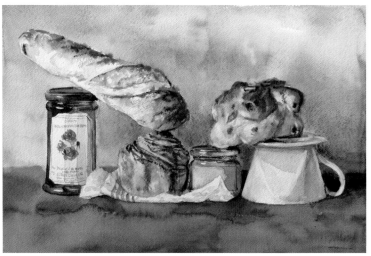

『기울어진 빵』파브리아노 수채화지 TW 황목 300g 27×40.3㎝

유리병 부분 확대

장미잼은 내용물이 분홍색을 드러낸다.

흰색 사물과 유리병의 그림자에 차이를 둔다

비치는 물체의 색을 음영색(그림자)에 더한다.

번짐과 흐리기를 활용해 투명한 유리의 색 변화를 표현한 예.

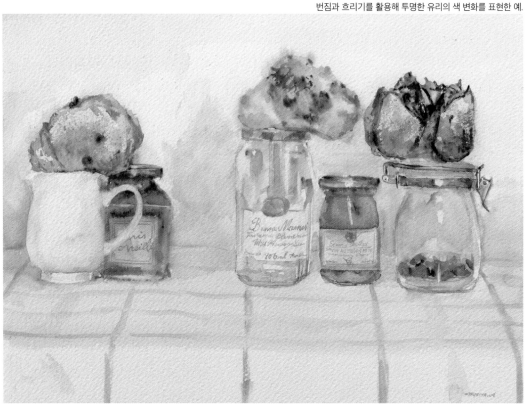

『세 개의 작은 병』파브리아노 수채화지 TW 황목 300g 26.7×37㎝

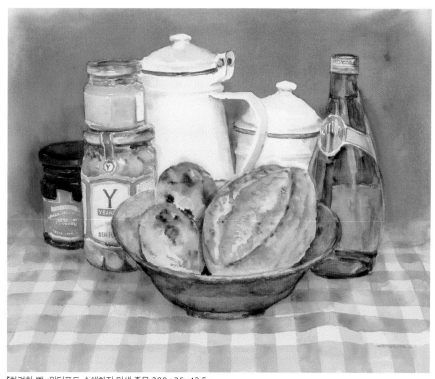

『화려한 빵』 워터포드 수채화지 미색 중목 300g 36×43.5㎝

각종 병 부분을 확대

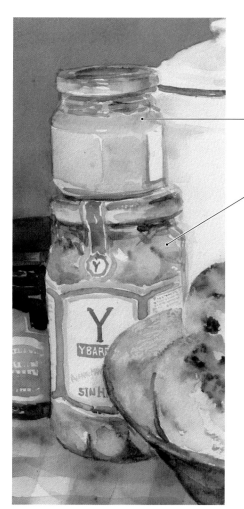

불투명한 내용물은 비치는 느낌이 없는 색을 칠한다.

내용물이 들어 있다면 형태를 모호하게 그려서 「유리를 한 장 투과해서 보는 느낌」을 표현.

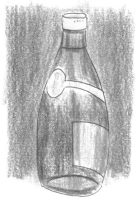

색이 있는(빨간색) 배경은 병의 색과 배경의 색을 덧칠해서 표현.

🌾 빵부터 음료까지, 어디에나 잘 어울리는 도자기의 질감

흰색 그릇에는 사기와 도기, 백자 등 다양한 종류가 있고, 종류마다 미묘한 차이가 있습니다. 투명수채화에서는 이런 차이를 음영색의 미묘한 차이로 나타냅니다. 푸르스름한 회색, 황토색이 섞인 회색, 붉그스름한 회색 등을 구분해서 하얀 덩어리를 표현합니다.

『큰 주전자 옆의 빵』 워터포드 수채화지 미색 중목 300g 37×44.2㎝
17페이지에서 설명한 「명암을 중시한 중후함이 느껴지는 수채화」의 예. 파란색+갈색을 섞은 거무스름한 음영색을 사용해 흰색 그릇을 그려보았다.

흰색 사물의 하이라이트 표현은 어렵다

흰색 사물에 하얀 부분을 만들어도 눈에 띄지 않는다.

하이라이트는 표현할 수 있어도 전체에 색을 너무 많이 넣으면 흰색 그릇으로 보이지 않게 되니 음영색인 회색의 농도에 주의.

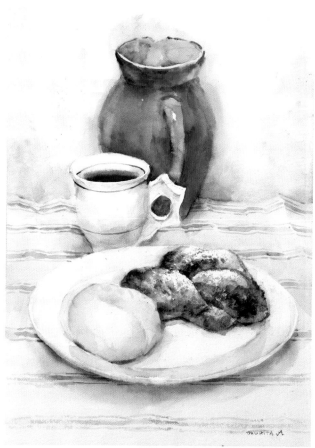

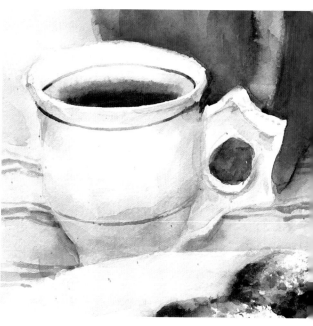

하얀 도자기 컵 부분 확대

푸르스름한 음영색으로 그린 예. 하얀 사물은 백지 부분을 이용해서 음영을 최소한으로 넣는다. 그릇 속에 음료를 넣거나 색이 있는 물건을 함께 배치하는 식으로 형태를 강조하면 좋다. 두께가 있는 골동품 브륄로컵은 통통하고 귀여운 모양이다.

『지그재그 빵』 파브리아노 수채화지 TW 중목 300g 37.2×26.8㎝

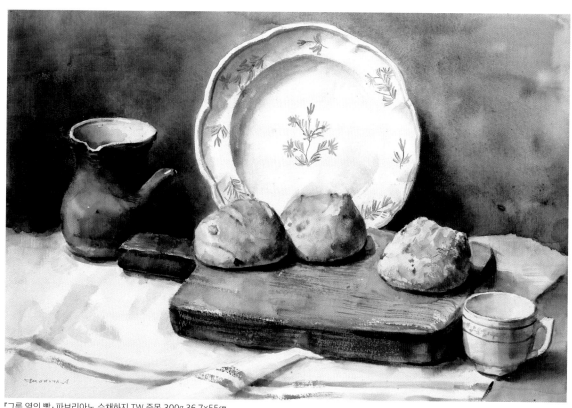

『그릇 옆의 빵』 파브리아노 수채화지 TW 중목 300g 36.7×55㎝
어두운 배경과 앞쪽의 빵으로 그릇의 흰색을 강조했다.

금속의 매끄러운 표면이 만드는 거울 같은 광택

스테인리스나 은도금 제품 등 금속은 광택이 무척 강하고 주위의 사물이 표면에 반사됩니다. 음영색으로 명암의 강약을 만들면 광택을 표현할 수 있습니다.

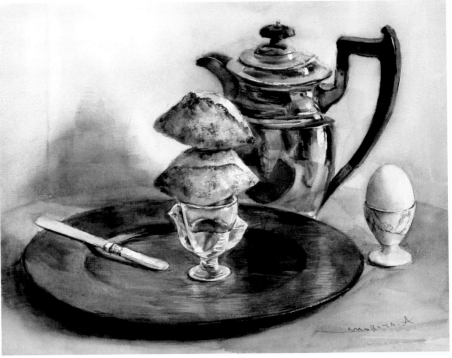

『쁘띠 프랑스빵』 워터포드 수채화지 미색 중목 300g 30.5×40㎝

금속에 비치는 사물은 어둡게 보인다

금속 표면에 비친 빨간색 공은 어둡게 보인다. 곡면에서는 형태가 왜곡되어 비친다.

금속을 그리는 요령

하이라이트는 흰색으로 남겨두고, 밝은 부분의 옆을 어둡게 하는 등 유리를 그리는 요령과 비슷하다. 거울처럼 주위 사물의 형태나 색이 또렷하게 비치는 부분을 관찰하고 그린다.

곡면에는 변형되어 비친다

은도금 커피포트 부분 확대

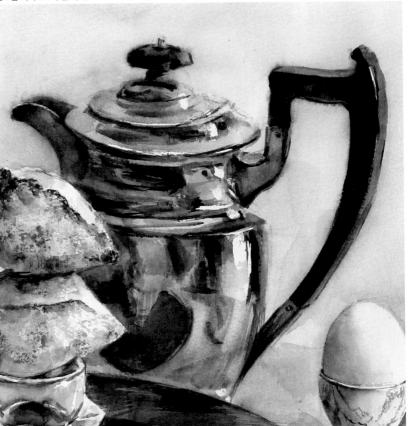

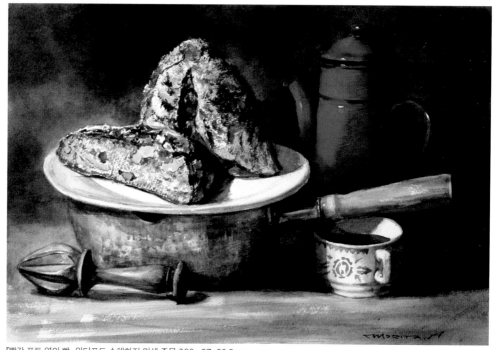

『빨간 포트 옆의 빵』 워터포드 수채화지 미색 중목 300g 27×39.5㎝

알루미늄 냄비 부분 확대

이러한 종류의 냄비는 광택이 없는 두드림 마감의 굴곡이 있다. 냄비 위에 접시를 올렸으므로 냄비 옆면에는 접시의 음영이 드리운다. 평붓으로 두드리고 스친 자국을 만들어 은근한 중후함을 표현해냈다.

윤기를 지운 중후한 두드림 마감 표현

평붓으로 간격을 맞춰서 스치듯 두드림 마감을 표현한다. 두드리듯이 붓자국을 남겨도 좋다.

부분적으로 티슈로 눌러서 색의 진하기에 변화를 만든다.

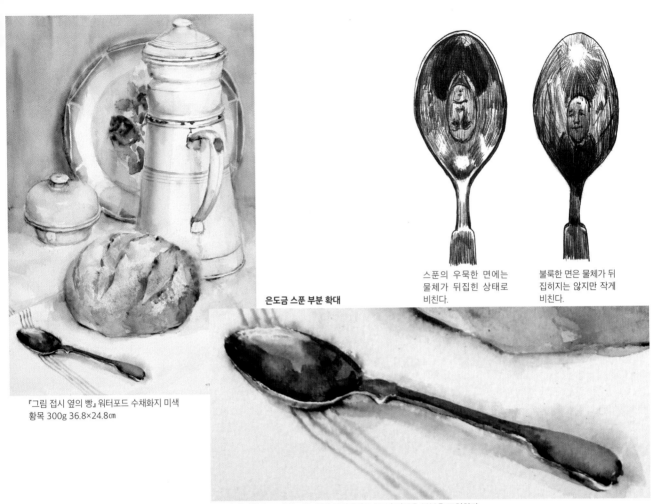

은도금 스푼 부분 확대

스푼의 우묵한 면에는 물체가 뒤집힌 상태로 비친다.

불룩한 면은 물체가 뒤집히지는 않지만 작게 비친다.

『그림 접시 옆의 빵』 워터포드 수채화지 미색 황목 300g 36.8×24.8㎝

꼼꼼하게 관찰하고 비치는 색, 흰색 하이라이트, 좀 더 어두운 부분을 표현한다. 작은 스푼은 테두리를 또렷하게 그려서 완성한다.

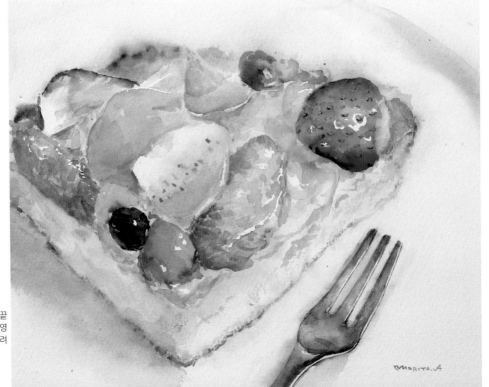

『후르츠 타르트』 워터포드 수채화지 미색 황목 300g 27.2×33.7㎝

타르트를 크게 그리고 싶어서 포크 끝만 배치. 세 갈래로 나뉜 부분의 음영과 광택을 가는 선으로 섬세하게 그려서 금속의 단단한 질감을 표현.

투명함이 있는 와인글라스를 그린다

『와인과 빵』 워터포드 수채화지 미색 중목 300g 33.5×48.5㎝

모티브를 세팅한 사진

이전에 그린 작품을 참고해 최소한의 모티브로 수채화를 그려보았습니다. 특징적인 부분이라고 할 수 있는 빨간색 천 배경과 와인이 든 글래스를 배치. 빨간색 배경이 흰색 접시와 접시에 담긴 빵을 강조합니다.

제작 순서

1 수직, 수평으로 형태를 잡는다

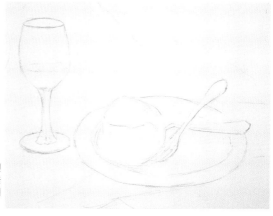

글라스와 접시는 타원형으로 보인다. 타원을 좌우대칭으로 밑그림을 그린다. 글라스, 스푼, 포크의 하이라이트에 마스킹액을 발라둔다.

ⓐ로 시에나+번트 시에나

프렌치 울트라 마린+ⓐ

1 거친 질감의 빵 윗면을 가벼운 터치로 그린 다음, 음영 쪽은 선명함을 낮춘 색으로 칠한다.

프렌치 울트라 마린+퍼머넌트 알리자린 크림슨

2 wet in wet으로 음영 쪽을 그린다. 먼저 빵을 칠하고 다음은 빨간 천과 색의 밸런스를 생각하면서 진행한다.

물 먹인 솔

3 배경과 테이블의 천을 얼룩 없이 칠하기 위해 글라스와 접시 부분을 제외하고 물을 듬뿍 바른다.

4 양모 솔로 퍼머넌트 알리자린 크림슨과 카드뮴 스칼렛을 섞어서 빨간색 천을 칠한다.

5 프렌치 울트라 마린을 더해 음영색을 만들고, 접시 밑을 충분히 어둡게 칠한다.

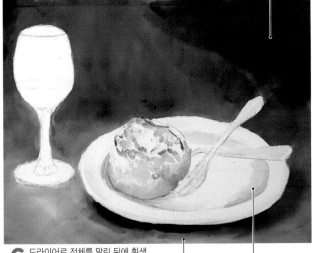

프렌치 울트라 마린(많이)+퍼머넌트 알리자린 크림슨

코발트 블루+카드뮴 스칼렛

앞쪽은 카드뮴 스칼렛을 많이

6 드라이어로 전체를 말린 뒤에 흰색 접시의 우묵한 부분에 연한 음영을 칠한다.

1 유리 두 장을 투과한 색과 와인의 수면을 푸르스름한 느낌의 탁한 빨간색으로 칠한다.

2 선명한 색으로 타원을 그린다. 유리 한 장을 투과한 배경색이 보이는 부분.

3 글라스의 윤곽 쪽으로 흐리게 다듬는다.

4 부드러운 평붓으로 와인색을 칠한다.

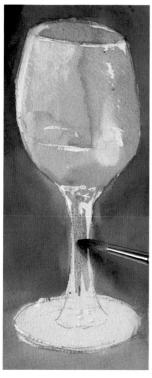

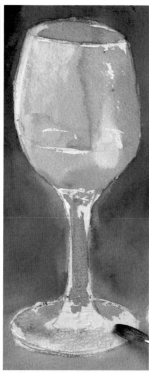

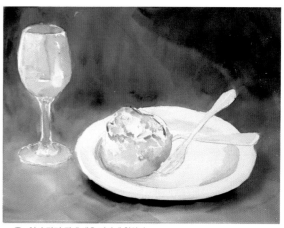

6 일단 말린 뒤에 색을 진하게 칠한다.

5 글라스의 다리와 받침을 배경색과 비교하면서 칠한다. W&N 콜린스키 붓(검은색 붓대)으로 비치는 부분의 색을 칠한다.

4 와인색을 덧칠한다

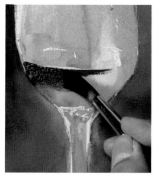

1 와인의 진한 빨간색을 W&N 셉터 골드 II 브러시 101(빨간색 붓대)로 덧칠한다. 퍼머넌트 알리자린 크림슨과 프렌치 울트라 마린을 섞어서 어두운 빨간색을 만든다.

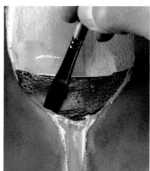

2 평붓으로 밑바닥의 윤곽 쪽으로 색이 흐려지게 다듬는다.

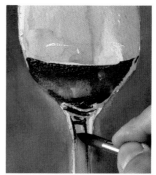

3 밑면과 다리에 생기는 빛이 집중되는 부분을 붓끝으로 그려 넣는다.

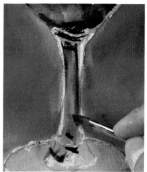

4 다리 부분에 입체감을 더한다. 테두리 부분에 진한 색을 덧칠한다.

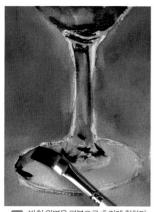

5 받침 윗면을 평붓으로 흐리게 칠한다.

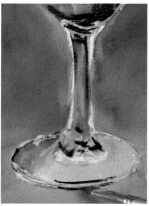

6 받침 부분의 두께와 음영을 선으로 그린다. 평붓으로 가는 선을 긋는다.

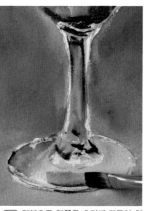

7 평붓으로 앞쪽을 흐리게 만들어 형태를 매끄럽게 표현한다.

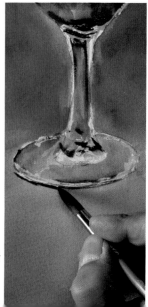

8 테이블과 맞닿은 부분에 가는 음영을 넣는다.

5 수면과 글라스의 반사, 하이라이트의 형태를 수정

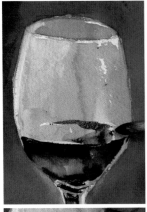

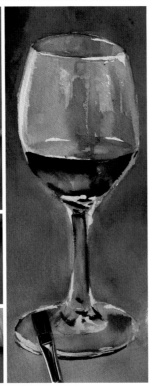

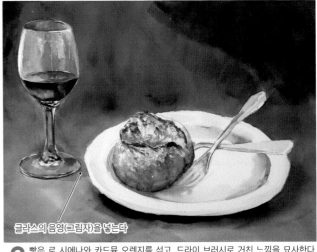

글라스의 음영(그림자)을 넣는다

2 빵은 로 시에나와 카드뮴 오렌지를 섞고, 드라이 브러시로 거친 느낌을 묘사한다. 측면은 번트 시에나와 카드뮴 오렌지로 칠하고, 망가니즈 블루 휴를 악센트로 넣었다.

1 수면 위쪽으로 색을 올린다. 양모 솔로 유리 바깥쪽의 반사를 넣고, 물을 머금은 솔로 색을 펼치면서 칠한다. 말린 뒤에 마스킹 부분을 지우고, 흰색 부분을 수정한다.

6 금속 부분을 묘사한다

1 은제품의 질감은 약간 노르스름하다. 로 시에나와 번트 시에나를 섞어 연한 베이스색을 만든다. 말린 다음 번트 시에나와 코발트 블루로 어두운 음영색을 만든다. 자루 부분은 둥근붓으로 색을 칠하고 평붓으로 흐리게 다듬는다.

2 면상필로 가른 선을 넣어 스푼 자루의 두께를 표현한다.

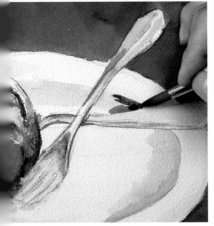

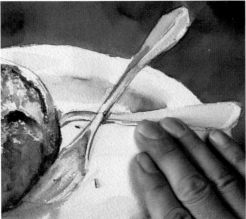

3 접시와 포크가 맞닿은 홈 부분에 W&N 코트만 브러시 111(파란색 붓대)로 음영을 넣는다. 코발트 블루+카드뮴 스칼렛을 음영색으로 사용.

4 금속 부분의 마스킹을 벗긴다.

⑦ 접시에 생긴 그림자로 거리감을 표현한다

1 면상필로 뾰족한 포크 끝을 그린다. 전체적으로 연한 음영색을 칠하고 끝부분을 곡선으로 표현.

2 뒤쪽 스푼이 접시에 만드는 그림자의 위치를 정한다.

3 물을 머금은 솔로 흐리게 다듬어 자루와 그림자 사이의 거리감을 표현한다.

4 포크의 음영을 접시 모양에 맞춰 그리고 흐릿하게 다듬는다.

글라스 다리와 받침 부분의 색을 닦아내고 말린 뒤에 밝은 부분에 망가니즈 블루 휴를 넣는다. 물을 먹인 평붓으로 깎아내듯이 문질러서 색을 지운다.

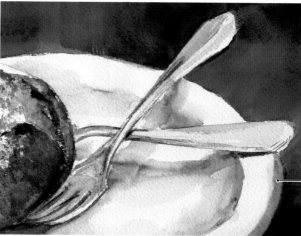

완성!

접시의 테두리에는 천의 빨간색을 반영했다.

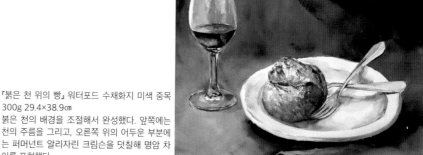

『붉은 천 위의 빵』 워터포드 수채화지 미색 중목 300g 29.4×38.9㎝
붉은 천의 배경을 조절해서 완성했다. 앞쪽에는 천의 주름을 그리고, 오른쪽 위의 어두운 부분에는 퍼머넌트 알리자린 크림슨을 덧칠해 명암 차이를 표현했다.

나무 제품의 자연스러운 형태와 색감은 정물화의 차분한 분위기를 만듭니다. 소박한 인상의 도마를 접시 대신 탁상에 올려보세요.

①먼저 명암으로 입체를 표현하고 세 면을 나눠서 칠한다.

②거기에 나뭇결을 그려 넣는다.

「루스틱」 파브리아노 수채화지 TW 황목 300g 26.8×37.8㎝

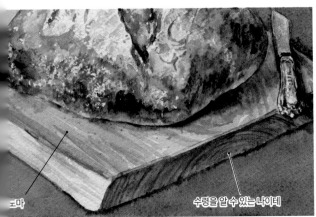

도마

수령을 알 수 있는 나이테

도마의 나뭇결 부분 확대

나뭇결 부분 확대. 버터나이프 밑의 나뭇결은 너무 또렷하게 그리지 않는다.

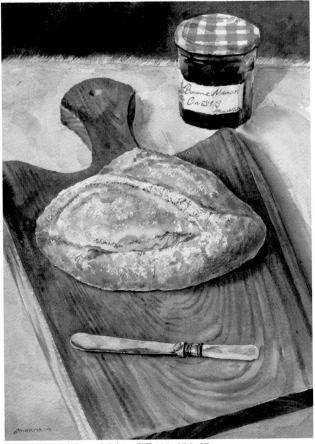

「잼과 함께」 파브리아노 수채화지 TW 황목 300g 37.3×27㎝

예제 보고 배우기 목재 표현

부엌의 목재 제품은 희멀건 재질부
터 검고 단단한 나무까지 다양합니
다. 니스를 칠해 윤기가 있는 것이나
오래 사용해 거칠어진 것의 차이 등
특징을 잡고 그려보세요.

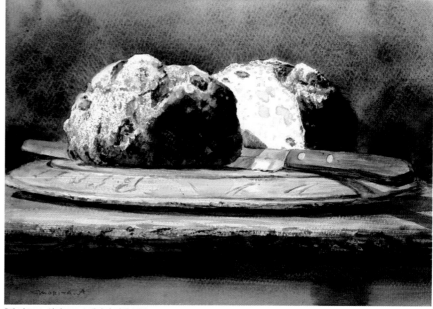

골동품 브레드보드(빵 전용 도마)에 빵과 나이프
를 두고, 빵의 희멀건 단면을 밝게 그린 작품.

『빵 바로크』 워터포드 수채화지 미색 중목 300g 27×39㎝

브레드보드와 나이프 부분 확대

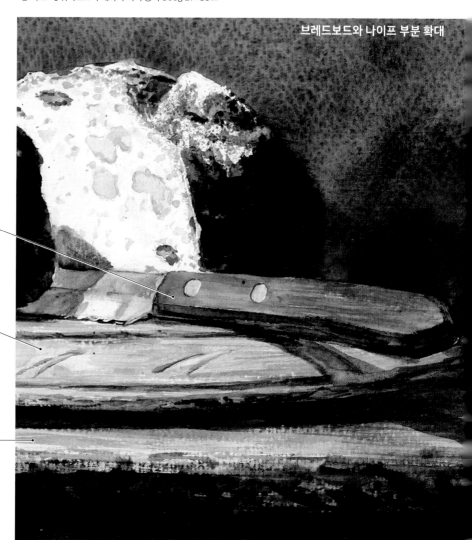

브레드나이프의 매끄러운 목제 자루……
진한 붉은 색에 물을 많이 섞어 그린다.

음각이 새겨진 브레드보드의 재질감……
로 시에나 등을 사용해 홈이 진한 부분과 연
한 부분을 만들어 보았다.

오래 쓴 테이블의 거친 질감……
드라이 브러시로 스치듯이 그리면서 탁한
노란색과 그을린 갈색을 덧칠한다. 가까이
에 다른 나무 재질이 있을 때는 차이를 확
실하게 표현한다.

4가지 색을 섞어서 색감의 변화를 만들어 바구니를 그립니다.

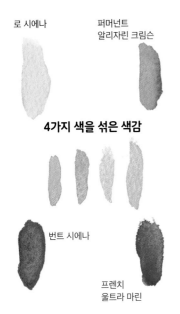

로 시에나

퍼머넌트
알리자린 크림슨

4가지 색을 섞은 색감

번트 시에나

프렌치
울트라 마린

『크림빵과 크루아상』 파브리아노 수채화지 TW 황목 300g 26.5×40.3㎝

바구니의 결을 그리는 요령

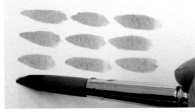

바구니와 빵 부분 확대. 드라이 브러시를 사용해 결에 소재의 색감과 질감을 자연스럽게 더한다.

1 규칙적으로 붓 터치를 나열하고, 빈틈에 결을 채운다.

2 결에 음영을 더한다.

3 음영을 흐리게 다듬는다.

4 부분적으로 결 사이의 빈틈을 흰색으로 남겨둔다.

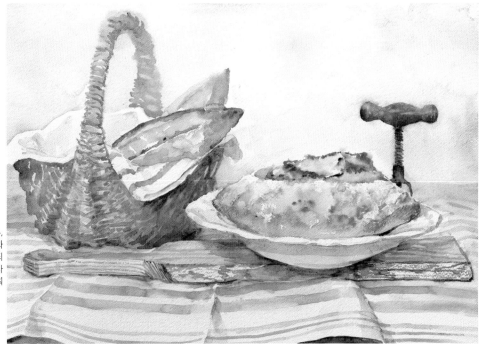

바구니의 재료인 등나무, 버드나무, 덩굴 등은 빵의 색과 비슷하다. 빵과 바구니를 맞닿게 배치하면 일체화되면서 깔끔해 보인다. 빵과 바구니 사이에 천이나 냅킨, 접시 등을 잘 끼워 넣으면 색감을 분리할 수 있다.

『치즈 프랑스 I』파브리아노 수채화지 TW 황목 300g 35.2×50.3㎝

바구니와 빵 부분 확대

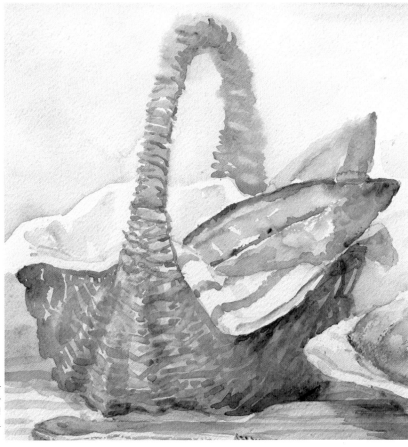

흰색 천으로 바구니와 빵의 색과 형태를 분리시킨 예. 바구니의 질감을 너무 상세히 묘사하면 빵의 질감 표현과 비슷해진다. 세부 묘사가 지나치지 않도록 안쪽과 음영 부분 등은 흐리기 같은 기법을 사용해 빠르게 완성하도록 하자.

부드러운 천의 질감

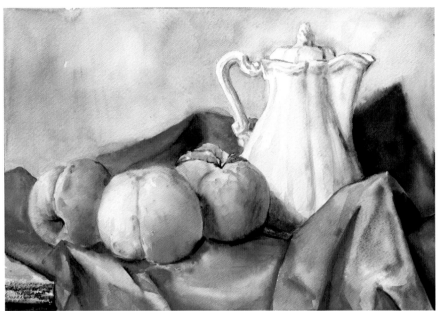

조역인 천의 주름은 너무 눈에 띄지 않도록 흐리게 다듬어, 얇고 부드러운 질감을 표현합니다.

천의 주름에 생기는 「산등성이와 골짜기」를 파악하고 음영을 넣는다

『복숭아와 포트』 파브리아노 수채화지 TW 황목 300g 27×39㎝

천 부분 확대

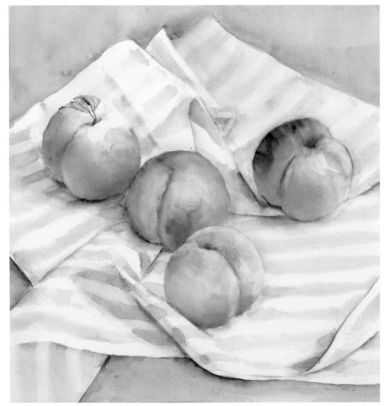

『복숭아』 워터포드 수채화지 백색 중목 300g 35×34.5㎝

줄무늬가 복숭아보다 더 눈에 띄지 않도록 차분한 터치로 그렸다.

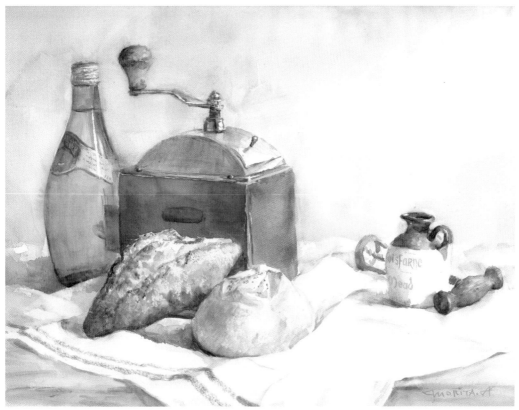

『빨간 커피밀과 2개의 빵』 워터포드 수채화지 미색 중목 300g 30.5×39.8㎝

『빵과 카페오레 볼』 워터포드 수채화지 미색 중목 300g 36.5×44㎝
정물화에서 천의 역할은 크다. 흰색 그릇을 표현할 때는 색이 있는 천과 함께 배치하는 편이 흰색을 쉽게 표현할 수 있다.
흰색 천을 사용하면, 천이면서 사물의 존재감을 강조하는 「여백」의 역할을 하므로 무척 편리하다.

빵은 어떻게 자르는지, 어떻게 놓는지에 따라 질감이 달라진다

빵은 덩어리째 그려도 좋지만, 자르면 변화가 생깁니다. 바깥쪽
과 단면의 색감과 질감 차이를 구분해서 표현하는 법을 수채화
예시 작품을 통해 살펴보겠습니다.

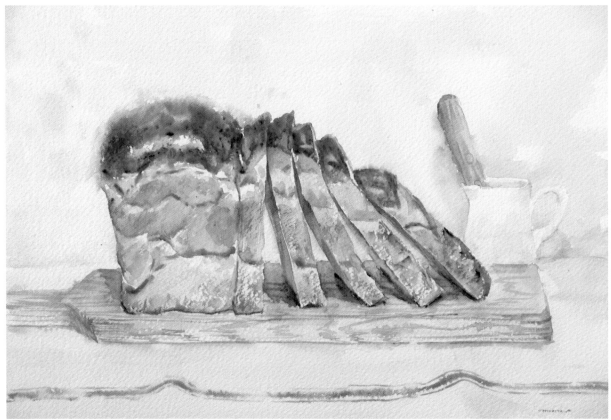

『빵 드 미』 파브리아노 수채화지 TW 황목 300g 36.5×44㎝
식빵을 자르고 도미노를 쓰러뜨린 것처럼 기울여서 그려보았다. 뒤에 있는 버터나이프 자루로 화면의 밸런스를 잡았다.

본래 식빵과 자른 빵의 부드러움을 표현.

자른 식빵을 나선 모양으로 쌓
아올려서 형태와 빛의 변화를
표현

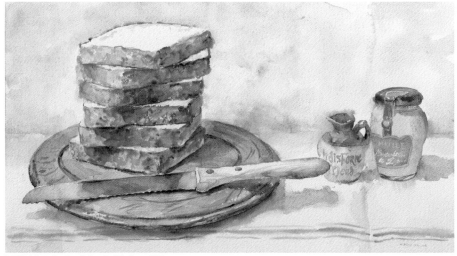

『아침식사 준비』 파브리아노 수채화지 TW 황목 300g 27×50㎝

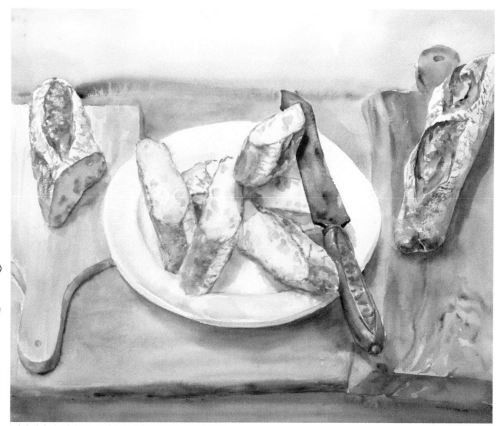

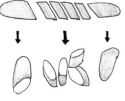

긴 바게트를 화면 속에 다 담으
려고, 본래의 형태가 남아있는
양쪽 가장자리와 자른 부분을 모
아서 즐겁게 화면을 구성했다.

『접시 위의 빵』 워터포드 수채화지 미색 중목 300g 36.8×44.5㎝

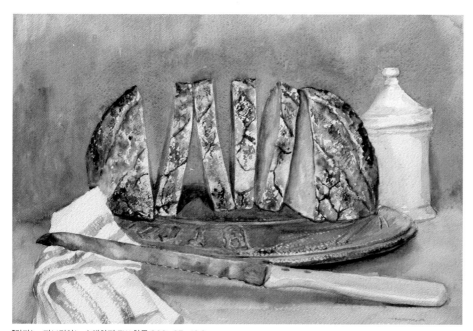

『캉파뉴』 파브리아노 수채화지 TW 황목 300g 27×40.2㎝

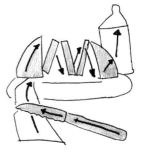

화살표처럼 앞쪽의 나이프와 천에서 빵,
그리고 양철통으로 시선의 흐름이 자연스
럽게 유도되도록 화면을 구성했다.

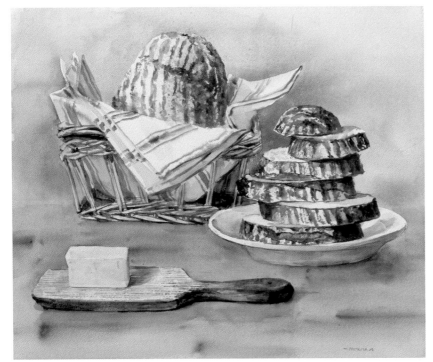

화살표처럼 교대로 빵을 빼서
재미있는 형태를 만들었다.

『캉파뉴와 버터』 워터포드 수채화지 미색 중목 300g 37×44.5㎝

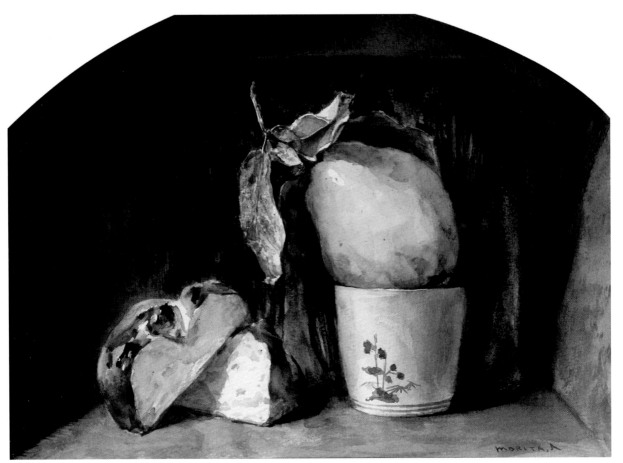

『니치※의 빵』 워터포드 수채화지 미색 중목 300g 25.8×35.2㎝
스페인의 16세기 화가 산체스 코탄의 유화에 이런 선반 속에 배치한 정물화가 있다. 선반 속에 빵, 마르멜로 열매, 잔, 마들렌의 틀을 배치했다. 그
대로 두면 어둠에 잠기게 되므로, 빵을 잘라서 흰색을 드러냈다.

※niche. 실내의 벽이나 기둥에 만든 움푹 파인 공간. 주로 장식을 위한 것으로 그 안에 꽃병, 조각, 종교적 상징물 등 각종 장식품을 놓아둔다.

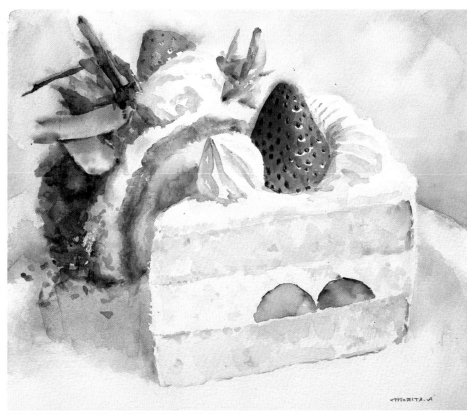

스펀지 케이크의 단면은 로 시에나에 카드뮴 오렌지와 윈저 옐로를 섞어 드라이 브러시로 표현. 부드럽고 연한 색으로 먹음직스러워 보이게 그렸다. 크림은 흰색으로 표현하고 싶어서 단면의 연한 색(난색)과 망가니즈 블루 휴(한색)을 번지게 해 음영색으로 사용해 보았다.

『딸기 조각 케이크』 파브리아노 수채화지 EXW 중목 300g 27×33.5㎝

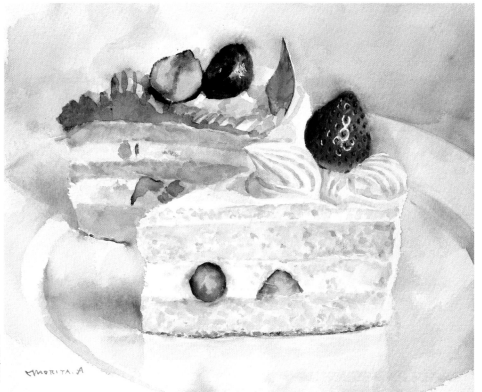

생크림의 흰색은 종이의 백지를 최대한 남겨서 표현하는 것이 좋다. 음영색은 위의 작품과 마찬가지로 난색과 한색을 사용해 복잡한 색감을 만들어 보았다.

『조각 케이크와 마론 케이크』 워터포드 수채화지 백색 황목 300g 27×33.7㎝

반질반질 윤이 나는 표면에 알알이 씨가 박힌 딸기는 식탁의 꽃

딸기 한 알

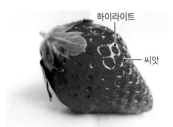

모티브인 딸기

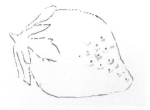

1 연필로 밑그림. 밝은 쪽 하이라이트 부분에 마스킹을 한다.

흰색 물감을 준비하고, 씨앗의 하이라이트에 점을 찍듯이 칠했습니다.

빛을 받는 곳의 씨앗은…

중간의 씨앗은 둥그스름

가장 자리의 씨앗은 납작

화이트+노란색 물감
위쪽에 칠한다
갈색

2 꼭지의 녹색과 딸기의 빨간색은 섞이지 않도록 확실히 말리고 따로 칠한다.

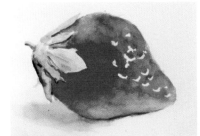

3 마스킹을 벗기고 나서 씨앗을 그린다.

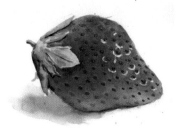

4 중간의 씨앗, 가장자리의 씨앗, 빛을 받는 씨앗을 구분해서 그린다.

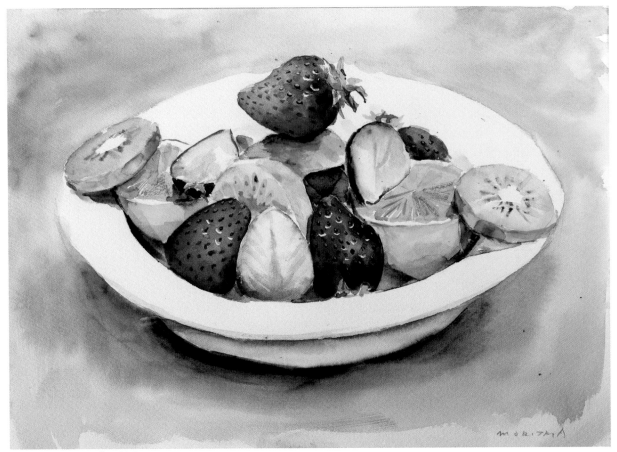

『과일 한 접시』램프라이트※ 수채화지 중목 300g 27.2×38㎝
※뮤즈사의 수채화지(Muse Lamplight)

여러 개의 딸기

모티브를 세팅한 사진
※딸기나 분홍색 꽃을 그릴 때는 빨간색 물감인 퍼머넌트 로즈를 추가하면 좋다.

딸기의 크기와 빛의 영향 등을 고려해 어떤 것이 주역, 조역인지 생각하면서 그릇에 담고, 묘사 수준을 구분해서 그립니다.

1 주역 딸기를 중심으로 하이라이트에 마스킹을 한다. 물을 바르고 wet in wet 으로 딸기의 빨간색을 칠한다. 녹색 꼭지 부분에 빨간색이 최대한 들어가지 않게 한다.

2 일단 말린 뒤에 윤곽을 또렷하게 다듬고 두 번째 채색을 한다. 유리 너머로 보이는 부분의 탁하고 연한 빨간색과 직접 보이는 선명한 색의 차이를 확실하게 표현한다.

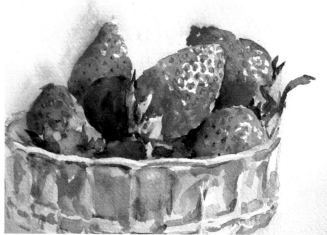

3 중앙의 딸기가 돋보이도록 묘사량을 조절한다.

『딸기』 파브리아노 수채화지 TW 중목 300g 26.3×36.2㎝

모티브를 세팅한 사진

신선한 빨간색과 녹색 야채를 주역으로 두고 빵과 함께 그립니다.

제작 순서

1 양상추를 그린다

**양상추용 녹색은
2종류 준비한다**

밝은 녹색 : 물을 많이 섞는다.

Ⓐ윈저 옐로+망가니즈 블루 휴

진한 녹색 : 퍼머넌트 샙 그린
+Ⓐ

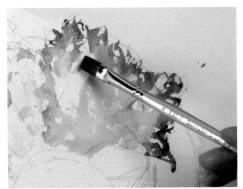 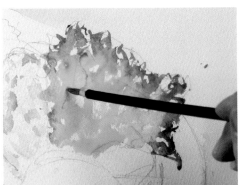

①밝은 녹색으로 잎의 중앙 부분을 스치듯이 칠한다(평붓을 사용). 마르기 전에 진한 녹색을 칠한다. 면상필의 끝을 좌우로 불규칙하게 움직여, 프릴 같은 잎 가장자리를 그린 다음, 평붓으로 잎의 형태를 따라서 번짐을 조절한다.

②진한 녹색으로 잎 가장자리와 잎맥을 그린다. 평붓과 면상필을 사용해 번짐과 가벼운 터치로 양상추의 형태를 잡는다.

2 토마토를 그린다

토마토의 하이라이트 부분에 마스킹을 하고, 퍼머넌트 알리자린 크림슨과 카드뮴 스칼렛으로 껍질과 내부를 연하게 칠한다.
마르기 전에 진한 카드뮴 스칼렛, 카드뮴 오렌지, 퍼머넌트 샙 그린을 군데군데 올린다.
마른 뒤에 마스킹을 지우고 하이라이트의 형태를 조절한다.

 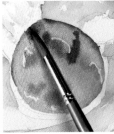

①마스킹을 하고 윤곽을 그린 다음, 내부를 칠한다.

②카드뮴 오렌지를 씨앗 부분에 칠한다

③카드뮴 스칼렛을 바깥쪽에 칠한다.

3 프랑스빵을 그린다

 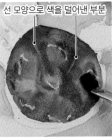

선 모양으로 색을 덜어낸 부분

④붉은 색감을 더하면서 단면의 형태를 묘사한다.

⑤양상추용 진한 녹색을 씨앗 부분에 칠한다.

⑥평붓으로 색을 덜어내면서 조절한다.

기포는 로 시에나와 번트 시에나에 다른 색을 약간 더하고, 붓끝으로 그린다. 빵의 껍질 부분은 면상필로 가늘게 그리고, 물을 머금은 평붓을 사용해 안쪽 방향으로 흐려지게 다듬는다. 번트 시에나와 카드뮴 오렌지를 섞어서 사용한다.

 배경의 연한 색감은 처음부터 오른쪽 위가 밝아지도록 로 시에나와 카드뮴 오렌지를 섞어서 칠한다. 마무리는 토마토에 색을 칠하기 전에 대강 넣었던 음영(그림자)을 다시 칠한다. 코발트 블루, 카드뮴 스칼렛, 번트 시에나를 섞어서 토마토와 빵 밑의 음영(그림자)을 진하게 조절하면 완성.

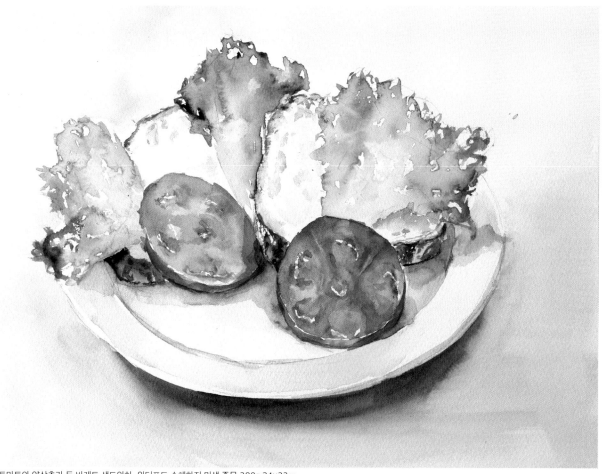

『토마토와 양상추가 든 바게트 샌드위치』 워터포드 수채화지 미색 중목 300g 24×33㎝

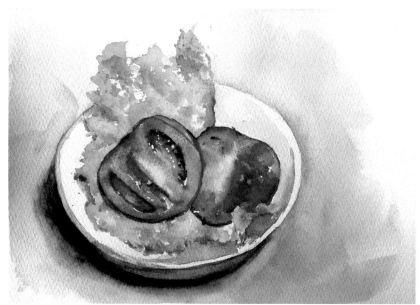

『미니 샐러드』 워터포드 수채화지 미색 중목 300g 27.6×36.9㎝
토마토를 수직으로 잘라서 단면의 형태 변화를 표현한 예.

남향 창에서 들어오는 상쾌한 「아침햇살」을 표현하려고 빛을 받는 부분을 백지로 남겨두었다. 흰색 포트와 컵 부분에 종이의 백지 상태를 활용해 눈부신 빛을 그렸다.

「아침햇살」 워터포드 수채화지 미색 중목 300g 30.5×40㎝

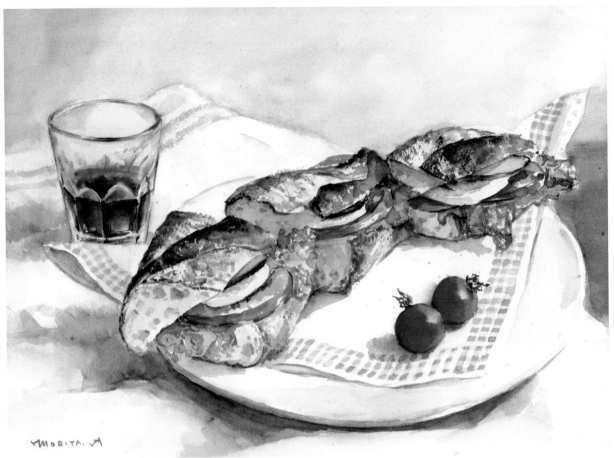

『바게트 샌드위치』 워터포드 수채화지 미색 중목 300g 25.8×35.5㎝
빵 사이의 재료를 알 수 있도록 속재료의 위치를 약간 조정하고 그렸다. 보색인 녹색과 빨간색을 나란히 배치하면 서로의
색을 강조하는 화려한 배색이 된다.

부분 확대

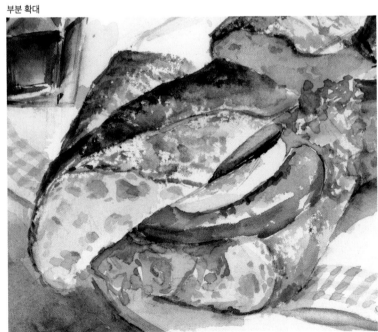

녹색과 빨간색이 섞여서 탁해지면 맛있게 보이지 않는다. 경계부분은 꼼꼼하게 구분해서 칠하자.

제 **4** 장

화면 만들기를 즐기면서 식탁 정물을 그려보자

다양한 질감 표현을 시험해 본 뒤에는 여러 가지 사물을 조합해한 장의 작품을 그려보세요. 테이블 위에 어떤 식으로 배치하면밸런스 좋은 구도가 되는지 구성 방법과 빛 설정을 복습합니다.야채, 과일, 그리고 풍부한 질감의 빵과 소품을 그린 예제를 보면 모티브의 배치를 배울 수 있습니다.

실력을 시험해볼 과제로 빵보다 둥글고 매끄러운 하얀 계란과하얀 그릇, 유리와 금속 등의 재질이 들어간 정물화를 그려보면수채화 실력을 높일 수 있습니다. 빵으로 키운 수채화 테크닉을응용해 다양한 모티브를 많이 그려보세요.

여러 개의 양파로 화면을 구성하고 그림 그리기

녹색 줄기가 자란 여러 개의 양파를 테이블에 배치하고 그려보세요. 둥근 양파 부분만으로도 재밌지만, 곡선으로 뻗어 나온 줄기는 방향성이 있어서 화면에 강한 리듬감이 생깁니다. 끝으로 포트를 배치해서 색감과 형태의 차이, 반사 효과 등을 더했습니다.

제작 순서

① 배치를 잡고 밑그림을 그린다

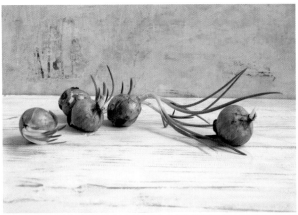

1 밀집된 부분과 간격을 벌린 부분 등 위치 관계를 생각하면서 테이블에 양파를 배치한다.

2 뻗어 나온 줄기의 방향이 단조로워지지 않도록 조절하거나 양파 사이의 간격, 여백과 크기 등 사물을 관찰하는 눈높이도 조절해서 구도를 잡는다.

3 역시 옆으로 긴 구도가 되어버린 탓에 높이가 다른 포트를 배치해 세로 방향을 더했다. 무엇을 더할지는 크기와 질감, 색을 관찰하고 선택한다.

4 2B 연필로 밑그림. 화면을 그려보니 아직 이미지가 다른 곳도 많다. 화면의 밸런스에 맞게 형태와 배치를 조절한다.

② 물을 바르고 wet in wet

1 물을 먹인 솔로 포트 부분과 배경에 물을 바른다.

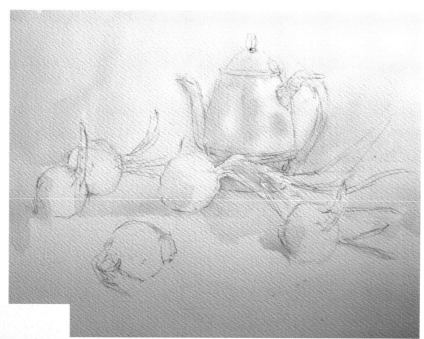

2 포트가 너무 앞으로 나오지 않도록, 일단 wet in wet으로 시작한다. 포트를 파란색과 갈색을 섞은 연한 회색으로 그리고, 그대로 배경과 양파의 음영도 진행한다.

3 포트의 금속 질감을 대강 그린 상태. 양파 줄기에 밝은 녹색을 칠한다.

양파 부분 확대

4 일단 한번 말리고 양파를 그린다. 빛의 방향을 의식하면서 농담을 조절하고, 하이라이트 부분은 확실히 남겨둔다. 양파는 하나하나 개성을 살리자.

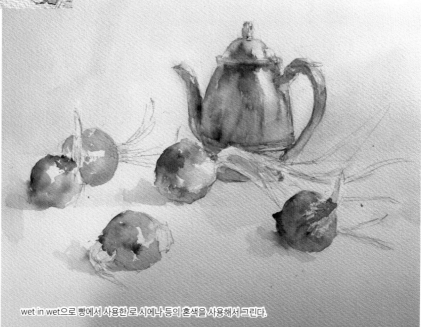

wet in wet으로 빵에서 사용한 로 시에나 등의 혼색을 사용해서 그린다.

③ 덧칠로 질감을 더한다

1 양파 껍질의 섬유를 따라 선을 넣어 얇은 껍질에 감싸인 느낌을 표현한다.

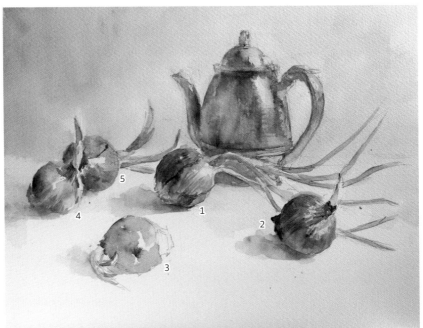

2 각 양파의 위치를 고려해 주역과 조역을 정한다. 1을 주역으로 1⇒2⇒3⇒4⇒5 순으로 묘사량과 명암의 대비를 줄인다. 가까운 양파가 더 또렷하게 보이는 것이 순리겠지만 그렇게 그리면 화면의 2/3가 약해지게 된다. 중심에 있는 큰 양파를 또렷하게 그리고, 안쪽(화면에서 먼쪽)에 있는 양파나 중심보다 앞에 있는 양파는 간략하게 그린다.

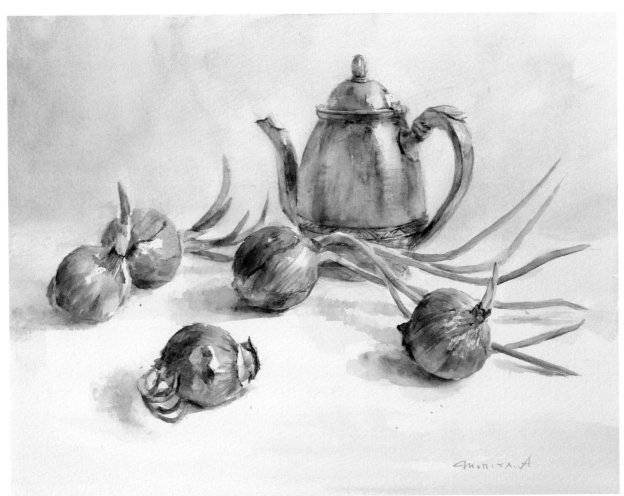

「싹튼 양파」 워터포드 수채화지 미색 중목 300g 30×39.5㎝

완성!

3 테이블 앞쪽(화면 가까운 쪽)을 약간 어둡게 처리해 중심 부분에 시선이 가도록 만들었다.

주역과 왼쪽의 양파 부분 확대

왼쪽에 있는 양파를 그릴 때는 양파가 겹치는 부분의 농담을 잘 조절해 위치관계를 표현하자.

예제 보고 배우기

「감」워터포드 수채화지 미색 중목 300g 30.3×39.8㎝
슈퍼마켓에서 파는 외형이 아름다운 열매보다도 정원이나 산에서 자란 살짝 야성적이고 투박한 열매 쪽이 그림이 된다. 변화를 더하려고 천으로 경사를 만들고, 일부 감을 기울여서 그렸다.

🌾 여러 개의 크루아상으로 화면을 구성하고 그림 그리기

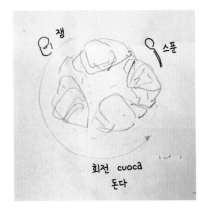

왼쪽 그림처럼 아이디어 스케치(구도의 아이디어)는 평소 생각이 날 때마다 그려둡니다. 물론 그대로 그리지는 않고 모티브를 일단 배치한 뒤 위치를 바꾸거나 사물을 더하고 빼기도 하지만, 발상의 계기를 제공합니다. 밑그림을 그려본 후 밸런스를 확인하고 다시 모티브를 옮기기도 합니다.

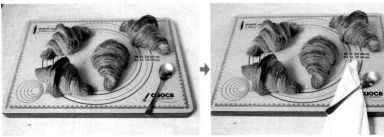

모티브를 세팅한 사진. 페스트리 보드(빵을 반죽하는 판) 위에 빵을 올려두었는데, 사각형 판의 이미지가 강하다보니 작게 정리된 느낌이 강하게 들어 천을 스푼 밑에 깔아 보드의 형태를 가렸다.

제작 순서

① wet in wet으로 시작한다

1 스푼 부분만 먼저 마스킹을 한다. 물을 바르고 wet in wet으로 전체를 부드럽게 그린다. 면상필로 로 시에나와 카드뮴 오렌지를 섞은 것을 베이스색으로 칠한다.

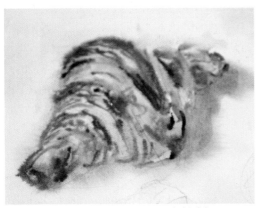

2 망가니즈 블루 휴도 포인트색으로 군데군데 사용하다.

3 크루아상 그리는 법은 48~53페이지 참조.

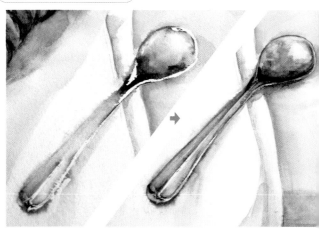

4 드라이 브러시로 크루아상을 묘사한다.

1 스푼의 마스킹을 벗기고 세세한 수정과 묘사를 한다.

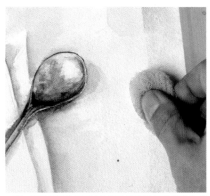

2 보드 오른쪽 각도나 농도가 마음에 들지 않아서 색을 닦아내면서 수정한다.

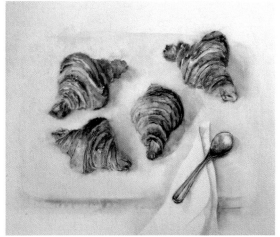

3 보드 오른쪽 라인을 지운 후.

4 페스트리 보드의 원(빵을 성형할 때 기준이 되는 원형 참고선)과 레터링을 그리면 완성이다.

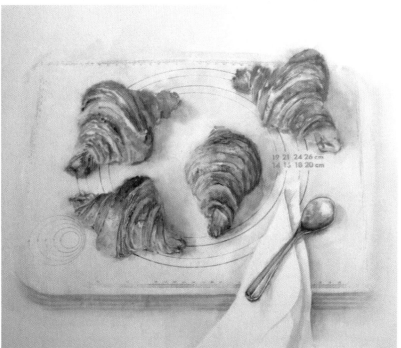

완성!

『둥글게 둥글게』 워터포드 수채화지 미색 중목 300g 36.5×43.5㎝

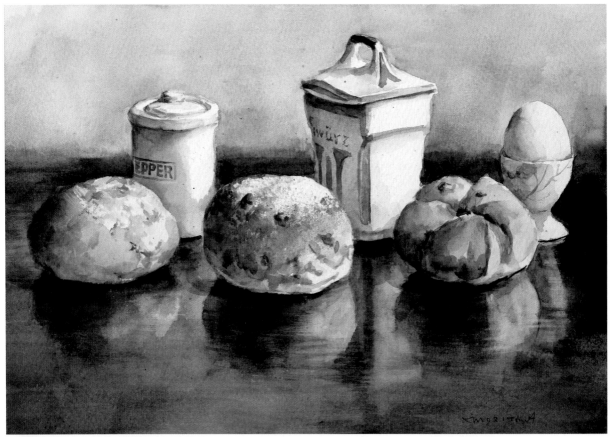

『조용한 빵』 워터포드 수채화지 미색 중목 300g 27×39.5㎝
호수의 수면에 반사된 나무와 숲을 그린 경험을 살려서 테이블에 반사된 빵과 그릇에 응용. 번들거리는 도장을 한 테이블 위에 놓인 모티브를 그려보았다.

빵과 소품을 일단 좌우 대칭을 이루도록 배치했지만, 테이블 안쪽 라인을 약간 올리고 오른쪽 계란 받침대의 위치도 살짝 조절했다.

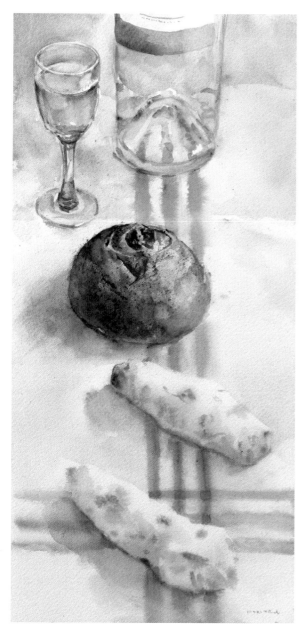

『와인과 빵』파브리아노 수채화지 TW 황목 300g 36.5×17.4㎝

하나만 라인에서 벗어나게 배치해 변화를 더한다.

빵과 와인병을 위에서 하이앵글로 바라보면 세로 방향의 배치가 생긴다. 각각의 사물을 식탁보의 라인으로 이어지게 나열했다.

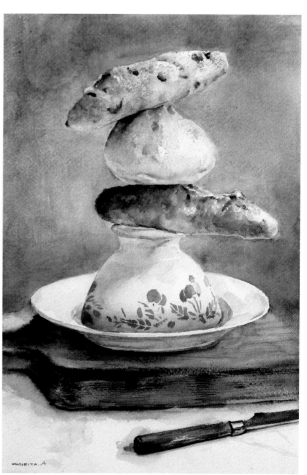

『빵 타워』파브리아노 수채화지 TW 황목 300g 26.7×39.5㎝

가로로 나열하는 구도가 많은 빵의 약점을 극복하려고 세로로 쌓아올렸다. 쌓아올린 빵과 식기는 일체감이 느껴지게 형태를 잡았다. 화살표 방향으로 각각 움직일 것만 같은 느낌으로 공간에 변화를 더했다.

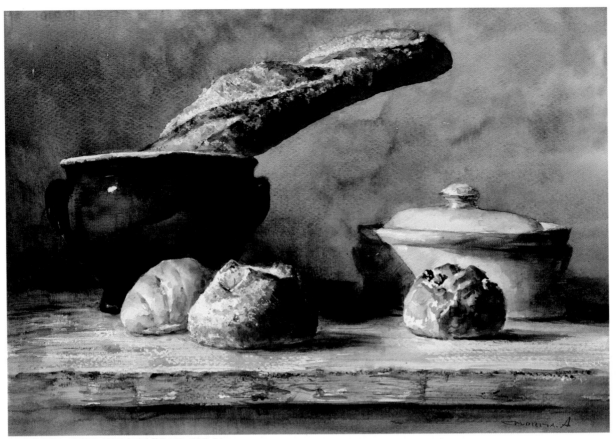

『탁상 위의 빵들』 워터포드 수채화지 미색 황목 300g 36.8×54㎝
수피에르(soupière, 식탁에 올려두고 수프를 나눠주기 위해 사용하는 뚜껑 달린 단지 모양의 그릇)에 바게트를 꽂아 윗부분이 공간에 비스듬히 배치했다. 왼쪽 앞에 있는 둥근 빵을 강조하려고 그릇에 음영을 강하게 넣었다. 오른쪽 빵의 배경이 되는 뚜껑으로 덮은 그릇에 바게트의 음영이 겹치도록 빛의 방향을 고민해서 배치했다.

그림을 보는 사람의 시선이 화면 속에서 화살표 방향으로 흐르도록 배치.

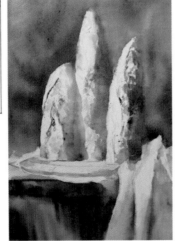

그리는 도중(드라이 브러시와 wet in wet으로 그리기 시작한다).

반복적으로 리듬을 만들면 대칭적으로 느껴지는 것을 피할 수 있다.

『바게트 산』 워터포드 수채화지 미색 황목 300g 48.5×33.5㎝

『상쾌한 아침』 파브리아노 수채화지 TW 황목 300g 26.8×37.2㎝

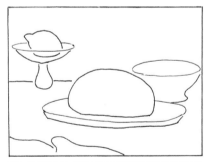

그릇, 카페오레 볼, 유리 콤포트 용기의 타원이 위쪽으로
반복되면서 리듬을 만든다.

색감의 농담이 교차되도록 정렬해 보았다.

『밝은 식탁』 파브리아노 수채화지 TW 황목 300g 26.7×34㎝

『빛이 닿는 곳』 파브리아노 수채화지 TW 황목 300g 24.7×32.2㎝

새로 배치한 모티브

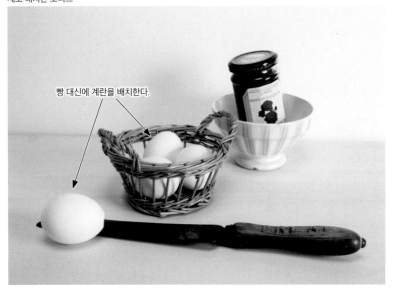

빵 대신에 계란을 배치한다.

흰색을 조심히 다루면서 그린다

이전에 그린 작품을 참고해 모티브의 수를 줄이고 수채화를 그려 보는 실전 제2탄입니다. 안쪽의 바구니를 치우고, 빵을 담은 바구니 속에 계란을 배치. 앞쪽에 나이프와 계란을 배치했습니다. 오른쪽 카페오레 볼 안에 병을 비슷한 각도로 세팅합니다.

작은 스케치로 화면의 배치를 비교해 본다

왼쪽 페이지 『빛이 닿는 곳』의 이미지는 역삼각형 구도

①⇒②⇒③처럼 안쪽으로 보는 사람의 시선이 유도된다.

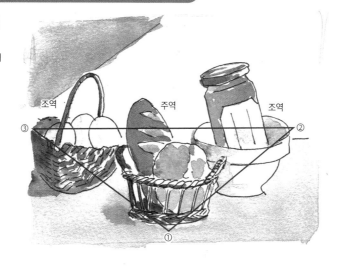

새로 배치한 모티브의 이미지는 삼각형 구도

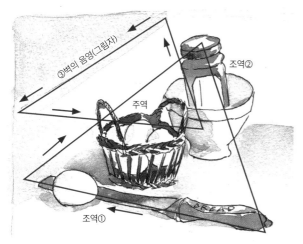

안정적인 삼각형 구도지만, 정삼각형이 아니라 약간 기울인 오른쪽에 치우친 구도. 보는 사람의 시선을 조역①>주역>조역②>③벽의 음영(그림자)>주역으로 유도하도록 구성했다.

작은 스케치를 그리고 구도를 계획. 왼쪽 위의 벽에 생기는 그림자로 빛의 방향과 밸런스를 표현한다.

제작 순서

1 형태를 잡는다

모티브를 나열하고 실제로 구도를 잡아본다. 실제 화면에 그리는 단계에서 배치와 크기를 바꾸는 편이 화면의 밸런스가 좋아질 때가 많다.
카페오레 볼의 타원은 좌우대칭이 되게 그린다. 잼 병도 「수직과 수평」으로 좌우대칭 형태로 밑그림을 그린다. 병이 수직이 되는 각도로 종이를 기울여 형태를 잡으면 그리기 쉽다.

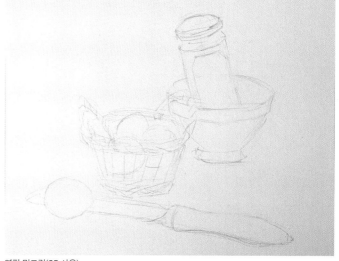

연필 밑그림(2B 사용)

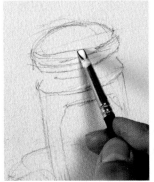

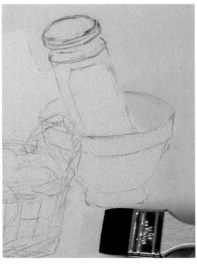

여러 물체가 다 같은 공간에
있다는 것을 알 수 있도록
음영으로 전체의 느낌을 잡으세요.

1 병뚜껑과 유리의 하이라이트, 카페오레 볼의 테두리 부분에 마스킹을 한다.

2 병의 하얀 라벨과 카페오레 볼의 빛을 받는 부분 등을 피하면서 물을 바른다. 배경과 음영을 칠할 회색을 준비. 로 시에나와 코발트 블루를 가볍게 섞어 회색을 만들어 둔다.

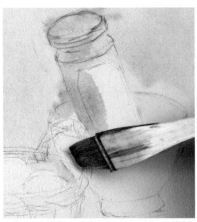

3 병과 카페오레 볼의 음영(그늘)을 회색으로 칠한다.

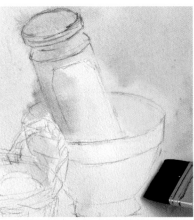

4 병의 음영과 카페오레 볼의 바깥쪽은 물을 먹인 솔로 흐릿하게 색을 펼친다.

5 배경과 테이블에는 번트 시에나와 코발트 블루, 카드뮴 스칼렛을 칠한다.

6 색의 변화와 농담을 조절해 화면에 깊이(전후 관계)를 만든다.

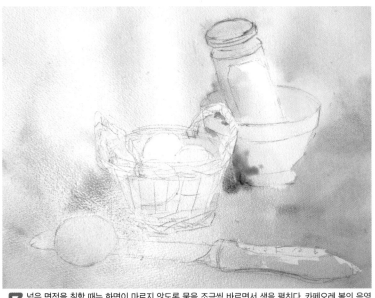

7 넓은 면적을 칠할 때는 화면이 마르지 않도록 물을 조금씩 바르면서 색을 펼친다. 카페오레 볼의 음영은 실제보다도 어둡게 칠해 흰색을 강조한다.

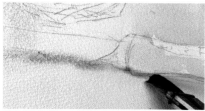

1 나이프 밑에 음영(그림자)을 칠한다.

2 흰색이나 형태를 확실히 표현해야 하는 계란이나 바구니의 윤곽 부분은 바깥쪽에 선명한 음영을 그린다.

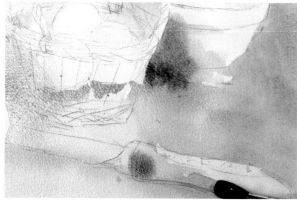

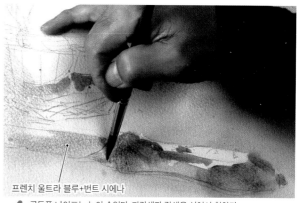

프렌치 울트라 블루+번트 시에나

4 골동품 나이프는 녹이 슬었다. 파란색과 갈색을 섞어서 칠한다.

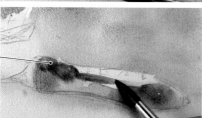

회색에 카드뮴 스칼렛 등을 더해 적갈색을 만든다

3 나이프 자루에 색을 칠한다. 검게 보이지만 명암을 더해 입체감을 살린다.

5 바구니의 베이스는 로 시에나를 많이 섞은 음영색을 평붓으로 칠한다.

6 색이 더 번지지 않도록 드라이어로 말린다.

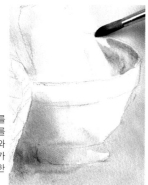

7 카페오레 볼 내부를 칠해 병의 형태를 강조한다. 코발트 블루와 카드뮴 스칼렛을 섞고 망가니즈 블루 휴를 조금 더한 음영색을 사용.

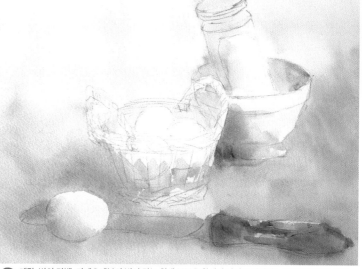

8 계란, 병의 라벨, 카페오레볼의 빛이 닿는 흰색 부분은 확실히 남기고 나머지는 흐릿하게 칠한 상태.

음영색에 로 시에나를 많이 더해 바깥쪽의 색감을 만든다.

1 코발트 블루와 카드뮴 스칼렛을 섞어서 병 라벨의 음영을 그린다. 물을 먹인 솔로 흐리게 다듬는 식으로 그러데이션을 만든다. 카페오레 볼 내부와 같은 음영을 칠한다.

2 카페오레 볼 밑면에 코발트 블루와 번트 시에나를 섞어서 어두운 음영색 선을 넣는다.

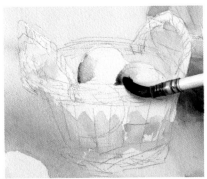
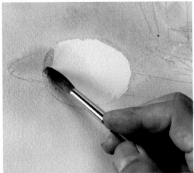

3 어두운 음영색(코발트 블루+번트 시에나)으로 계란에 음영(그늘)을 넣어 둥그스름한 형태를 표현.

4 앞쪽에 배치한 계란에도 음영을 넣고 물을 먹인 솔로 흐리게 다듬는다.

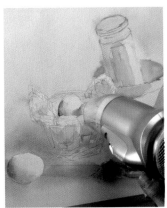
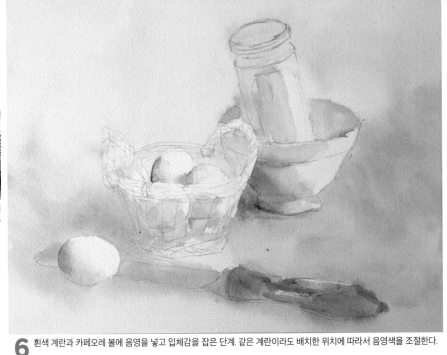

5 바구니와 계란은 맞닿아 있으므로 색이 번지지 않도록 드라이어로 말리고 바구니를 그린다.

6 흰색 계란과 카페오레 볼에 음영을 넣고 입체감을 잡은 단계. 같은 계란이라도 배치한 위치에 따라서 음영색을 조절한다.

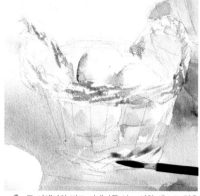

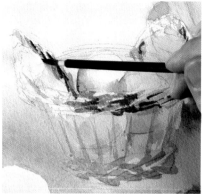

1 로 시에나와 번트 시에나를 섞고 연한 색으로 결을 그린다. 면상필로 가볍게 칠하거나 물을 더해 터치를 넣는다.

2 연한 색 위에 번트 시에나를 많이 섞어 진한 색으로 덧칠한다. 결을 하나씩 그려야 하는 부분과 음영(그늘) 때문에 결이 잘 보이지 않는 부분(물을 많이 섞는다)을 잘 구분해서 그린다.

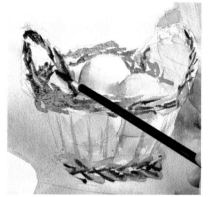

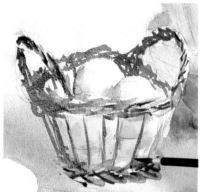

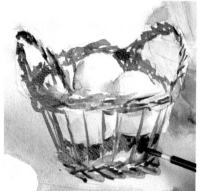

3 바구니 결의 빈틈을 하얗게 남길 부분과 반대로 진한 색으로 칠할 부분으로 구분한다.

4 바구니의 세로 라인에 음영을 넣고 형태를 또렷하게 잡는다.

5 코발트 블루를 더하고 거무스름한 음영색을 만든다. 밑면 부분에 음영을 넣어, 계란의 형태를 선명하게 그린다.

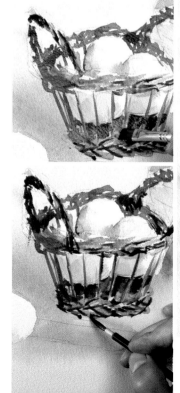

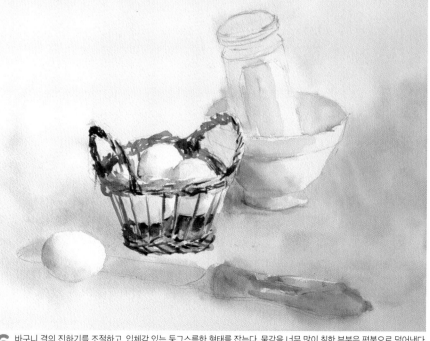

6 바구니 결의 진하기를 조절하고, 입체감 있는 둥그스름한 형태를 잡는다. 물감을 너무 많이 칠한 부분은 평붓으로 덜어낸다. 빛의 방향에 주의해서 농담을 조절, 정리한다.

2 나이프 자루는 번트 시에나에 색을 더해 질감을 표현한다. 빛이 닿는 부분에는 카드뮴 오렌지를 섞어서 그린다.

3 복잡한 색의 그러데이션이 나타나도록 음영(그늘) 부분에는 퍼머넌트 샙 그린을 약간 더해 넣는다.

1 테이블 위에 바구니의 음영(그림자)을 그린다.

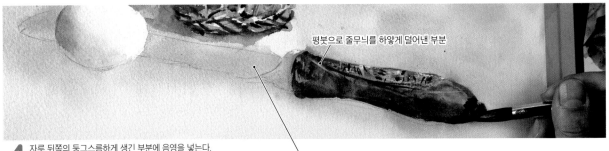

평붓으로 줄무늬를 하얗게 덜어낸 부분

4 자루 뒤쪽의 둥그스름하게 생긴 부분에 음영을 넣는다.

프렌치 울트라 마린과 번트 시에나를 섞고, 망가니즈 블루 휴를 조금 더해 푸르스름한 칼날의 색을 만들어 둡니다.

5 나이프 칼날이 또렷하게 표현되도록 진한 물감을 붓으로 찍어 윤곽을 따라서 칠했다.

6 나이프 자루와 칼날의 경계를 칠한다.

7 나이프 끝 부분에도 푸르스름한 칼날의 색을 칠한다.

8 칼날과 자루의 경계 부분이 분리되지 않도록 음영(그늘) 부분을 칠하지 않는다.

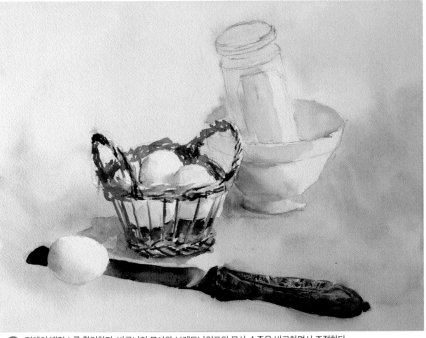

9 전체의 밸런스를 확인한다. 바구니의 묘사와 브레드나이프의 묘사 수준을 비교하면서 조절한다.

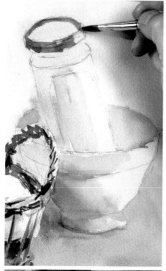

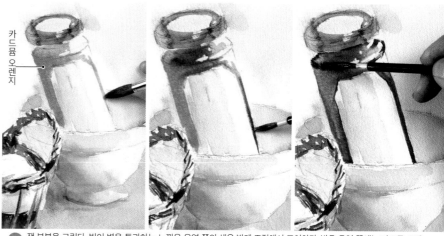

카드뮴
오렌지

2 잼 부분을 그린다. 빛이 병을 투과하는 느낌을 음영 쪽의 색을 밝게 조절해서 표현한다. 밝은 음영 쪽에는 카드뮴 오렌지를 사용. 어둡고 진한 부분에는 번트 시에나와 퍼머넌트 알리자린 크림슨을 칠한다.

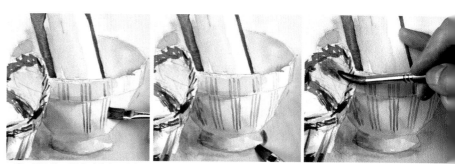

3 줄무늬는 평붓을 세워서 그린다. 카페오레 볼의 음영을 칠해 그릇과 바구니의 형태를 표현한다.

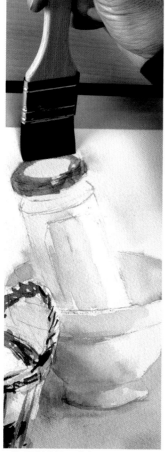

1 뚜껑 부분은 프렌치 울트라 마린과 퍼머넌트 알리자린 크림슨을 섞고, 평붓으로 원을 그리듯이 칠한다. 마르기 전에 물을 머금은 솔로 물을 발라 윤곽이 흐려지게 한다.

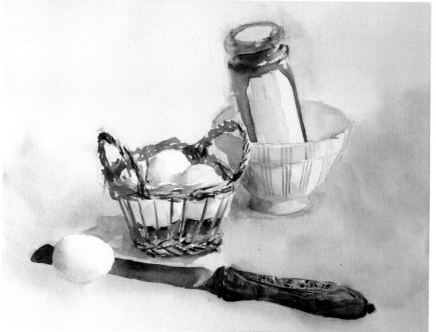

4 앞쪽의 브레드나이프와 중앙의 계란과 바구니, 안쪽의 잼 병과 카페오레 볼의 위치 관계에 주의하면서 대략적인 채색을 끝낸 상태.

1 계란 밑, 나이프 밑에 음영(그림자)을 그린다. 테이블 위에 놓인 상태라는 것을 쉽게 알 수 있다.

2 음영(그림자)은 물을 머금은 솔로 자연스럽게 다듬는다.

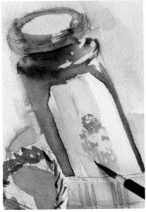

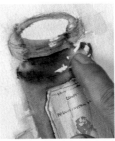

3 잼 병은 가장 뒤에 있으므로, 라벨의 그림과 문자를 대강 그린다.

4 나일론 재질의 붓으로 라벨 등의 형태를 수정하거나 면상필로 세세한 형태를 조절.

5 마스킹을 벗긴 뒤에 하이라이트의 형태를 다듬는다.

6 중앙의 계란도 음영을 다듬어서 완성한다.

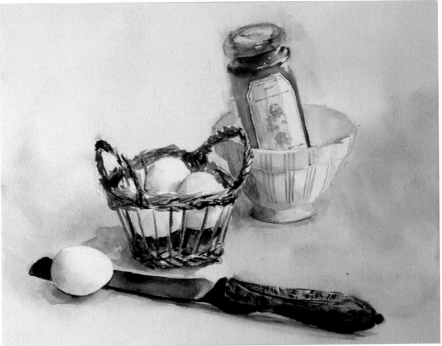

7 병뚜껑에 문양을 넣고, 카페오레 볼의 음영(그늘)에 줄무늬를 그린다.

8 모티브 부분을 완성한 상태. 모티브 오른쪽 위에서 들어오는 빛을 강조하려고 배경에 음영을 넣는다.

⑨ 배경을 연출하고 빛을 강조한다.

1 배경의 음영색을 솔로 섞는다. 코발트 블루와 카드뮴 스칼렛을 섞고, 퍼머넌트 알리자린 크림슨을 더해 회색을 만든다.

2 배경은 그림의 분위기를 좌우하는 가장 중요한 부분이다. 참고한 작품(118페이지 참조)에도 오른쪽에서 들어오는 빛을 연출하는 음영(그림자)이 있다. 코발트 블루과 카드뮴 스칼렛의 색을 남기면서, 경계 부분은 물을 머금은 솔로 붓자국을 흐릿하게 다듬는다.

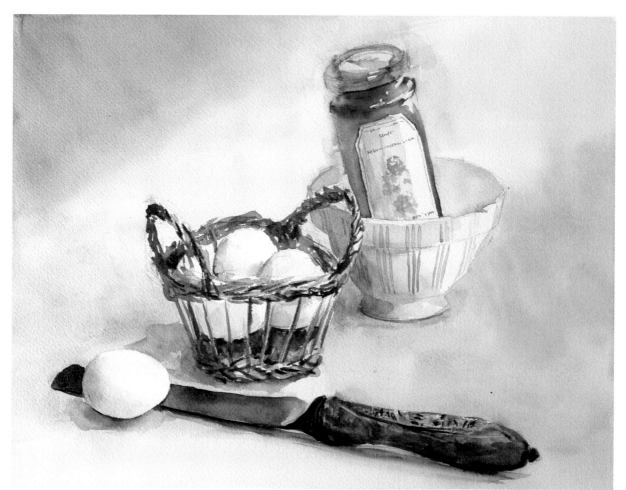

완성!

3 흰색 모티브(계란, 카페오레 볼, 잼 병의 라벨)는 종이의 백지를 효과적으로 남겨 상쾌한 빛을 표현했다. 잼 병을 투과한 선명한 색감은 빛의 효과를 강조하는 데 최적이다.

『빛을 받아』 워터포드 수채화지 미색 중목 300g 29.4×38.9㎝

● 저자

모리타 아츠히로 (守田篤博)

1969년 도쿄 태생.
1992년 무사시노 미술 대학 졸업 후, 유화 작품으로 각종 콩쿠르와 공모전에 입선.
2007년 무렵부터 투명수채화에 매료되어, 수채화가로 매년 개인전을 개최하고, 작품을 계속 발표하고 있다. 현재 오미우리컬처, 사쿠라 아트살롱 도쿄, 클럽 투어리즘 등의 강사.

Instagram https://www.instagram.com/moritaatsuhiro/

● 편집·기술

카도마루 츠부라 (角丸つぶら)

철이 들 무렵부터 늘 스케치나 데생을 가까이하여 중·고등학교에서는 미술부 부장을 지냈다. 사실상 만화 연구회 겸 건담 간담회가 되어버린 미술부와 부원들의 수호자가 되어 현재 활약 중인 게임·애니메이션 부문 크리에이터를 육성했다. 스스로는 도쿄 예술 대학 미술학부에서, 영상 표현과 현대 미술이 한참 전성기를 누리던 시기에, 유화를 배웠다.
「인물을 그리는 기본」, 「수채화의 기본(국내 미간)」, 「아날로그 화가들의 동방 일러스트 테크닉」, 「코픽 화가들의 동방 일러스트 테크닉」, 「인물 크로키의 기본」, 「연필 데생의 기본」, 「인물을 빠르게 그리는 기본 : 남성 편」, 「현실감 있게 묘사하는 인물화」, 「코픽 마커로 그리는 기본」, 「쉬운 코픽 입문(국내 미간)」, 「모에 로리타 패션 그리는 법」 및 「모에 캐릭터 그리는 법」 시리즈 등을 담당했다.

● 역자

김재훈

한때 만화가가 꿈이었고, 판타지 소설 쓰기와 낙서가 유일한 취미인 일본어 번역가. 그림에 미련을 버리지 못해 만화 작법서 번역에 뛰어들었다. 창작자들의 어두운 앞길을 밝혀줄 좋은 작법서 전문 번역가를 목표로 여기저기 기웃거리고 있다.

초판 1쇄 인쇄 2022년 05월 10일
초판 1쇄 발행 2022년 05월 15일

저자 : 모리타 아츠히로
번역 : 김재훈

펴낸이 : 이동섭
편집 : 이민규, 탁승규
디자인 : 조세연, 김현승, 김형주
영업·마케팅 : 송정환, 조정훈
e-BOOK : 홍인표, 서찬웅, 최정수, 김은혜, 이홍비, 김영은
관리 : 이윤미

㈜에이케이커뮤니케이션즈
등록 1996년 7월 9일(제302-1996-00026호)
주소 : 04002 서울 마포구 동교로 17안길 28, 2층
TEL : 02-702-7963~5 FAX : 02-702-7988
http://www.amusementkorea.co.kr

ISBN 979-11-274-5314-5 13650

Tomei Suisai Oisii Takujyoseibutsu no Egakikata
Tsurutsuru·Zarazara Kihon ha Pan kara Manabu

Illustration Technique

일러스트 포즈 자료집

- **슈퍼 데포르메 포즈집** -기본 포즈·액션 편 Yielder, 카도마루 츠부라 지음 | 이은수 옮김
 데포르메 캐릭터의 다양한 포즈 소재와 작화 요령

- **슈퍼 데포르메 포즈집** -꼬마 캐릭터 편 Yielder 지음 | 김보미 옮김
 다양한 포즈의 2등신 데포르메 캐릭터를 해설

- **슈퍼 데포르메 포즈집** -남자아이 캐릭터 편 Yielder 지음 | 김보미 옮김
 장면에 따라 달라지는 남자아이 캐릭터 특유의 멋

- **슈퍼 데포르메 포즈집** -연애 편 Yielder 지음 | 이은엽 옮김
 데포르메 캐릭터의 두근두근한 연애 장면

- **손동작 일러스트 포즈집** -알기 쉬운 손과 상반신의 움직임 하비재팬 편집부 지음 | 문성호 옮김
 유명 일러스트레이터들의 손 그리는 법에 대한 해설

- **여성 몸동작 일러스트 포즈집** -일상생활부터 액션/감정 표현까지 하비재팬 편집부 지음 | 김진아 옮김
 웹툰·만화에 최적화된 5등신 캐릭터의 각종 동작들

- **캐릭터가 돋보이는 구도 일러스트 포즈집** -시선을 사로잡는 구도 설정의 비밀
 하비재팬 편집부 지음 | 문성호 옮김
 그림 초보를 위한 화면 「구도」 결정하는 방법과 예시

- **소품을 활용하는 일러스트 포즈집** -소품별 일상동작 완벽 표현 가이드 하비재팬 편집부 지음 | 김진아 옮김
 디테일이 살아 있는 소품&포즈 일러스트

- **자연스러운 몸짓 일러스트 포즈집** -캐릭터의 자연스러운 동작 표현법 하비재팬 편집부 지음 | 문성호 옮김
 캐릭터의 무의식적인 몸짓이나 일상생활 포즈를 풍부하게 수록

디지털 배경 자료집

- **디지털 배경 카탈로그** -통학로·전철·버스 편 ARMZ 지음 | 이지은 옮김
 배경 작화에 편리하게 이용할 수 있는 각종 데이터

- **신 배경 카탈로그** -도심 편 마루샤 편집부 지음 | 이지은 옮김
 번화가 사진을 수록한 만화가, 애니메이터의 필수 자료집

- **디지털 배경 카탈로그** -학교 편 ARMZ 지음 | 김재훈 옮김
 다양한 학교의 사진과 선화 자료 수록

- **사진&선화 배경 카탈로그** -주택가 편 STUDIO 토레스 지음 | 김재훈 옮김
 고품질 주택가 디지털 배경 자료집

- **판타지 배경 그리는 법**　조우노세, 카도마루 츠부라 지음 | 김재훈 옮김
 환상적인 디지털 배경 일러스트 테크닉

- **Photobash 입문**　조우노세, 카도마루 츠부라 지음 | 김재훈 옮김
 사진을 사용한 배경 일러스트 작화의 모든 것

- **CLIP STUDIO PAINT 매혹적인 빛의 표현법**　타마키 미츠네, 카도마루 츠부라 지음 | 김재훈 옮김
 보석·광물·금속에 광채를 더하는 테크닉

- **동양 판타지 배경 그리는 법**　조우노세, 후지초코, 카도마루 츠부라 지음 | 김재훈 옮김
 동양적인 분위기가 나는 환상적인 배경 일러스트

- **CLIP STUDIO PAINT 브러시 소재집** -자연물·인공물·질감 효과　조우노세 지음 | 김재훈 옮김
 커스텀 브러시 151점의 사용 방법과 중요 테크닉

- **CLIP STUDIO PAINT 브러시 소재집** -흑백 일러스트·만화 편　배경창고 지음 | 김재훈 옮김
 현역 프로 작가들이 사용, 검증한 명품 브러시

- **CLIP STUDIO PAINT 브러시 소재집** -서양 편　조우노세 지음 | 김재훈 옮김
 현대와 판타지를 모두 아우르는 걸작 브러시 190점